드로잉 샤론의

어반스케치 고급편

– 햇살 담은 수채화 –

KB201648

드로잉 샤론의
어반스케치 고급편
- 햇살 담은 수채화 -

김미경 지음

도서 큰☀ 출판 그림

　2년 전 가을에 출간한 「오늘은 어반 스케치」를 통해 많은 분들과 펜 드로잉의 매력을 나눌 수 있어 진심으로 기쁘고 감사했습니다. 그림을 처음 시작한 분부터 세월이 흘러 다시 펜 잡기에 도전한 분들까지 저마다의 속도로 자신의 시선을 찾아가는 과정을 지켜보는 일은 제게도 큰 감동이었습니다. 하지만 동시에 이런 이야기도 많이 들었습니다.

　"스케치는 할 수 있는데 색을 입히려니 두려워요."

　"번질까 봐… 망치면 어떻게 하죠? 붓을 드는 게 어려워요."

　그 마음 너무나 잘 알고 공감합니다. 채색은 단순한 색칠이 아니라 그림을 완성으로 이끄는 또 하나의 과정이기 때문입니다. 1단계의 채색은 공간을 만들고, 2단계의 채색은 자신의 시간과 감정을 불러옵니다.
　수채화는 특히 그렇죠. 때로는 마음 먹은 대로 통제할 수 없기에 더 아름답고, 계획하지 않았기에 더 생생한 장면으로 완성됩니다.
　그래서 이번에 출간하는 책 「드로잉 샤론의 어반 스케치-햇살 담은 수채화」는 펜 드로잉 위에 자연스럽게 색을 입히는 법, 그리고 색을 통해 그림의 장면들에 생기를 불어넣는 방법을 알려 드리기 위해 기획했습니다.

　이 책은 수채화 특유의 감각을 길러 주는 팁과 물의 농도, 번짐의 속도, 색의 온도 등 눈으로 보이는 요소들 너머에 감정과 리듬이 숨어 있는 상황을 느낄 수 있도록 수채 채색의 흐름과 과정에 중점을 두었습니다.
　수채화는 실수로부터 배운다고 할 수 있어요. 번짐도, 얼룩도, 농담도 전부 그림의 일부가 됩니다. 겁내지 않고 채색을 시작할 수 있도록, 가장 단순한 색부터 시작해 점차 복잡한 풍경까지 차근차근 다가가 보세요.

　어제는 선으로만 표현하던 그림 위에 오늘은 멋지게 색이 깃들기를 기원합니다. 여러분의 그림에도 여러분만의 아름다운 햇살이 머물기를…

— 드로잉 샤론

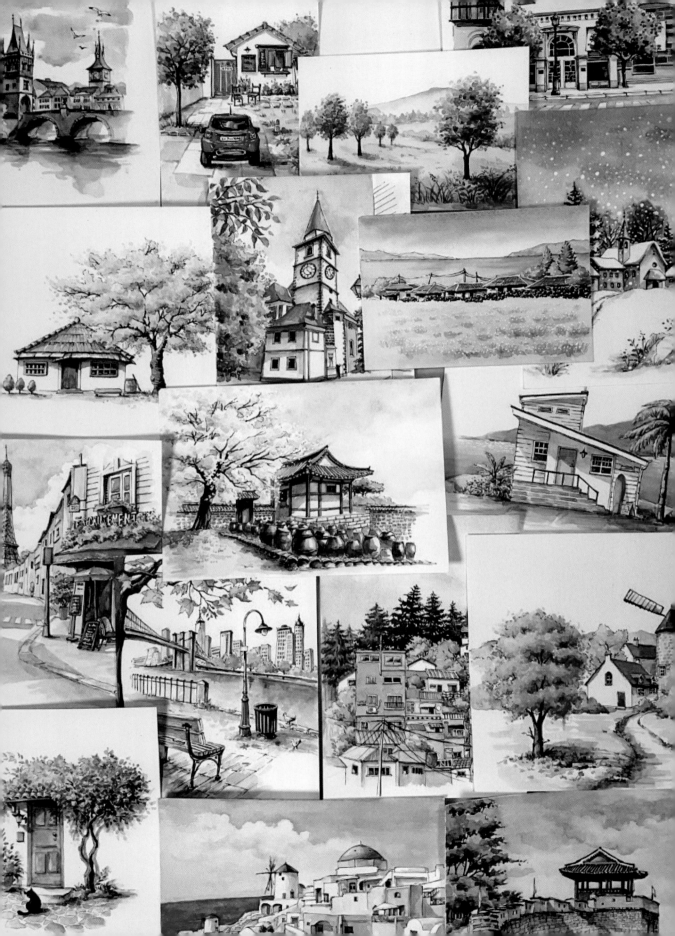

나도 수채화를 잘 그릴 수 있을까?

수채화를 배우겠다고 마음먹는 순간, 대부분의 사람들은 은근한 두려움을 안고 붓을 듭니다. "색을 잘못 칠하면 어쩌지? 망칠까 봐 무서워요.", "물감은 왜 이렇게 뜻대로 안 칠해지죠?", "색을 섞는 게 너무 어려워요." 이런 말씀을 자주 하십니다.

그 마음 저 역시 그림을 시작해 배워 갈 때 경험했고 많은 부분 공감하고 있습니다. 수채화는 간단해 보이지만 막상 붓을 들고 색을 칠할 때 번짐과 속도, 얼룩 등 예상치 못한 결과들 때문에 금방 당황하고 자신감을 잃어버리기 쉽습니다.

수채화는 빨리 결과물을 완성하고 서둘러 잘하려는 마음보다 느낌으로 그려 가는 그림이라고 생각해요. 스케치 선이 조금 삐뚤어도 괜찮고 색이 겹쳐 얼룩이 져도 괜찮아요. 오히려 그러한 흔적들이 나만의 느낌, 나만의 시선으로 표현되어 그림에 생명을 불어넣기도 하니까요. 중요한 것은 포기하지 않고 꾸준히 그림을 그리는 마음입니다.

이 책은 그런 분들을 위해 썼습니다. 어반 스케치를 좋아하지만 채색 앞에서 멈칫하던 분들, 색을 칠해 보고 싶지만 어디서 시작해야 할지 방법을 모르던 분들. '내가 할 수 있을까?'라는 마음을 품은 모든 분들에게 "괜찮아요~ 천천히 함께 그려 봐요!"라고 말하고 싶습니다.

복잡한 원근법보다도 '마음이 머무는 장면을 그리는 감각', 잘 그리는 그림보다 '내가 느낀 장면을 표현하는 용기' 그 모든 것이 이 책 안에 담겨 있습니다.

수채화는 정답이 없습니다. 처음엔 단순한 채색으로 그려진 그림이더라도 끈기 있게 연습해 나간다면 어느새 당신의 이야기가 스며든 나만의 느낌이 있는 그림으로 멋지게 탄생되리라 믿습니다. 그러니 이제는 두려워 말고 함께 붓을 들어 보세요!

이 책의 한 장 한 장이 조금 더 그림에 가까워지는 따뜻한 동행이 되어 줄 수 있기를 바랍니다.

이 책을 보는 법

도구 소개

어반 스케치에 적합한 펜들 그리고 수채화 종이, 물감, 붓 등을 소개합니다.

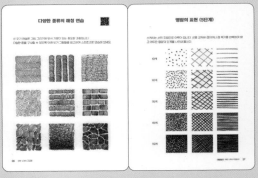

간단한 기초 연습

다양한 해칭과 명암의 표현들을 가볍게 연습해 보세요.

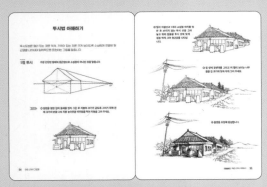

구도와 원근법, 투시도법 이해하기

그릴 때 알아두면 좋은 유형별 구도와 원근법, 투시도를 간단히 익혀 보세요.

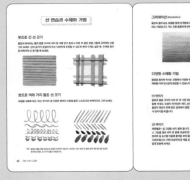

수채화 기법

붓으로 선 긋기와 그러데이션, 번지기, 뿌리기, 겹쳐 칠하기 등 기법들을 알아봅니다.

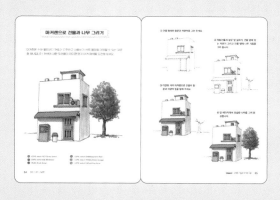

어반 스케치 마커펜으로 채색하기

스케치한 후 일부분을 마커펜으로 채색해 보세요. 드로잉에 대한 부담과 긴장감을 줄일 수 있어 쉽게 그림을 완성할 수 있습니다.

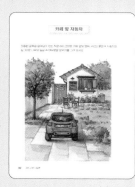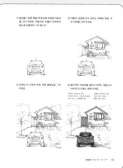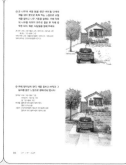

어반 스케치 수채화로 완성하기

펜으로 스케치한 그림 위에 물감으로 채색해 보는 과정입니다. 단계별로 제공된 스케치를 차근차근 따라한 후 물감으로 그림을 완성해 보세요.

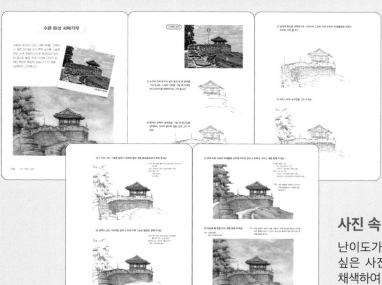

사진 속 풍경 그리기

난이도가 높은 그림 그리기로, 그리고 싶은 사진을 샘플로 놓고 스케치하고 채색하여 완성해 봅니다.

CONTENTS

프롤로그 ·· 5

나도 수채화를 잘 그릴 수 있을까? ············· 7

이 책을보는 법 ································· 8

도구 소개 ······································· 14

Chapter 1

어반 스케치 시작하기

다양한 종류의 해칭 연습 ············· 26

명암의 표현 (5단계) ··················· 27

명암 표현 연습 ························· 28

그림의 유형별 구도 ··················· 29

원근법 이해 ··························· 31

투시도법 이해 ························· 34

색의 3원색 ····························· 40

물감의 농도 조절과 색상표 ··········· 41

색상 · 명도 · 채도 ····················· 42

Chapter 2

수채화 기법과 마커펜 사용

선 연습과 수채화 기법 ············· 46

나무 마른 후 겹쳐 칠하기 ··········· 49

꽃 겹쳐 칠하기 ······················· 50

꽃 그리기 ····························· 51

사계절 나무 그리기 ··················· 53

나무가 있는 풍경 그리기 ············· 58

눈 쌓인 전나무 그리기 ··············· 60

마커펜으로 부분 채색하기 ··········· 62

마커펜으로 나무 그리기 ············· 63

마커펜으로 건물과 나무 그리기 ····· 64

마커펜으로 집 그리기 ··············· 66

Chapter 3

햇살 담은 어반 스케치

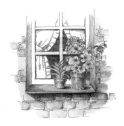

창가의 화분
70

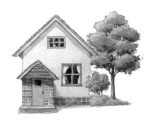

집과 나무
73

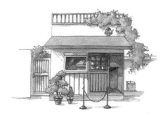

빨간 문의 카페
76

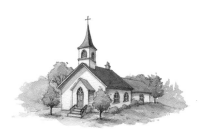

가을의 작은 교회
79

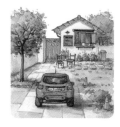

카페 앞 자동차
82

제주도 유채꽃 마을
85

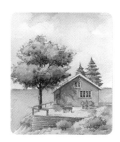

바다가 보이는 집
88

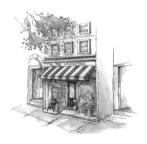

이른 아침 거리
92

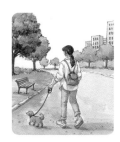

강아지와 산책하는 여자
95

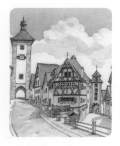

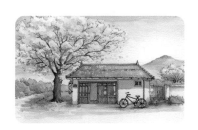

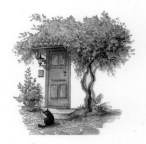

유럽의 거리
99

벗꽃이 활짝 핀 시골집
104

여름날 오후 꽃나무
108

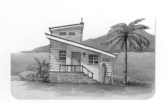

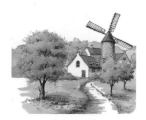

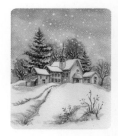

여름 휴양지 펜션
113

가을 풍경의 풍차 마을
117

화이트 크리스마스
122

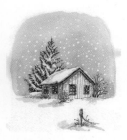

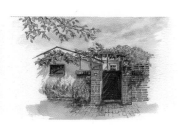

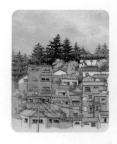

눈 덮인 외딴집
127

포도 넝쿨이 있는 붉은 벽돌집
131

부산 감천 문화 마을
135

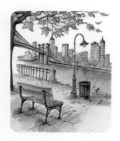

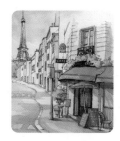

뉴욕의 가을
140

파리의 카페 거리
145

부록

드로잉 샤론의 여행 스케치

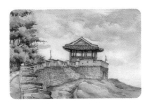

수원 화성 서북각루
152

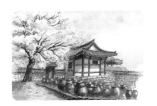

기와집과 장독대
157

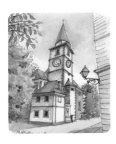

크로아티아 풍경
163

오렌지 나무가 있는 스페인 거리
168

프라하의 카를교
173

산토리니 이아 마을
178

어반 스케치에 필요한
도구를 소개합니다.

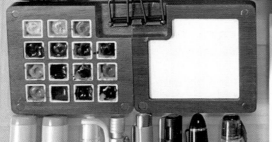

어반 스케치에 적합한 펜

어반 스케치는 선으로 표현되는 그림입니다. 그림의 분위기를 어떤 펜으로 그리느냐에 따라 나타나는 결과물이 완전히 달라집니다. 아래는 어반 스케치에 자주 사용되는 펜들과 각각의 특징입니다.

1) 피그먼트 펜 (Pigment Pen)

선의 굵기가 일정하고 번지지 않아 수채 채색에도 좋으며 초보자도 사용하기 쉬운 펜입니다. 펜 심의 굵기를 바꿔 가며 용도에 맞게 밀도감 있는 스케치를 표현할 수 있습니다.

사쿠라 피그마 미크론

부드럽고 균일한 선이 나와 처음 드로잉을 시작한 사람도 안정감 있게 사용할 수 있습니다. 잉크가 번지지 않아 수채 채색에도 함께 쓰기 좋고, 잔잔하고 세밀한 표현에 특히 추천하는 펜입니다.

모토로우 블랙라이너

진한 블랙톤의 선이 강하고 선명하게 나와 또렷하게 강조하고 싶은 부분에 효과적입니다.

스테들러 피그먼트 라이너

펜촉의 내구성이 좋아 오래 사용해도 선이 흐트러지지 않습니다. 건물 스케치나 묵직한 선을 표현할 때 추천합니다.

2) 만년필

만년필 드로잉은 스케치 선이 민감해 묘한 몰입감을 주며 독특한 손맛을 느낄 수 있습니다. 손에 익으면 섬세하고 속도감 있는 스케치를 즐길 수 있습니다.

라미 사파리

필기감이 가볍고 부드러워 활용도 높고 입문용으로 적합합니다.

플래티넘 프레피

가성비 좋은 입문용 만년필로 가격도 착하고 필기감도 부드러워 어반 스케치를 처음 시작하는 분들에게 추천합니다. 잉크 카트리지를 교체하면 간편하게 사용할 수 있습니다.

샤론이 자주 쓰는 드로잉 조합

선이 섬세하게 나오는 세일러 만년필 EF 촉에 방수력이 뛰어난 플래티넘 카본잉크를 넣어 사용합니다. 카본잉크는 수채 채색에도 번지지 않아 깔끔하게 마무리할 수 있습니다.

세일러 프로핏 만년필 EF촉 + 플래티넘 카본잉크

3) 마커펜

마커는 잉크가 종이에 곧바로 스며들어 선명한 색으로 나타납니다. 수채화처럼 번짐 효과는 없지만 겹쳐 색을 칠하거나 그림자 등 자연스러운 음영과 깊이감을 표현할 수 있습니다. 또한 작업 속도가 빠르고 물 없이 채색할 수 있어 카페에서나 여행 중에도 부담 없이 쓸 수 있습니다.

코픽 오리지널

다양한 색상으로 가장 처음 나온 시리즈입니다. 하지만 브러시 펜촉이 없어 부드러운 채색을 하기엔 조금 아쉬운 제품입니다. 주로 디자인이나 건축 스케치 등 직선적인 터치로 선을 또렷하게 살리는 작업에 어울립니다.

코픽 스케치

붓처럼 부드럽게 퍼지는 브러시 펜촉이 있어 어반 스케치나 일러스트 스타일의 드로잉 등 감성적인 채색에 많이 사용됩니다.

4) 브러시펜

펜촉이 유연해서 가는 선부터 굵은 터치까지 힘 조절에 따라 선의 굵기가 자유롭게 표현될 수 있습니다.

사쿠라 피그마 브러시펜

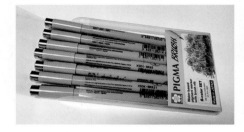

피그먼트 안료 잉크로 수채 채색과 함께 사용해도 번지지 않습니다. 너무 먹 같지 않으며 너무 연하지도 않아 붓 펜을 처음 접하는 분들도 적응하기 쉽고 결과물이 안정적인 장점이 있습니다.

어반 스케치에 잘 어울리는 **수채화 종이 3가지**

어반 스케치는 펜 드로잉과 수채 채색이 함께 이루어지기 때문에 선이 번지지 않고 물에도 견디는 적당한 두께와 내구성이 있는 종이를 고르는 것이 중요합니다.

1) 파브리아노 수채화지(Fabriano Cold Pressed)

표면이 거칠지 않아 펜 드로잉에 적당하고, 색이 부드럽게 스며들면서도 색의 수정, 농담 표현이 쉬운 종이입니다. 가격과 품질 면에서 균형감이 좋으며, 연습부터 완성작까지 두루 활용할 수 있습니다.

2) 아르슈 수채화지(Arches Cold Pressed)

100% 코튼으로 만든 종이로, 수채 물감을 탁월하게 흡수하고 풍부한 번짐과 깊이 있는 색감을 표현할 수 있습니다. 펜 드로잉보다는 채색 위주의 완성도 있는 수채화 작업에 적합합니다.

3) 캔손(캉송) 몽발 수채화지 (Canson Montval)

부드러운 질감의 종이로 펜이 잘 걸리지 않고 수채 물감도 무난하게 퍼져 펜 드로잉 후 채색 연습, 일상 드로잉이나 여행 스케치 등 부담 없이 쓰기 좋은 종이입니다.

수채 물감

펜 드로잉 위에 수채 물감을 칠하면 그림이 훨씬 풍부하고 입체적으로 보입니다. 펜 선을 덮지 않고도 자연스럽게 그림과 어우러져 완성도 있게 그림을 마무리할 수 있습니다.

1) 슈민케 호라담(Schmincke Horadam)

고급 원료를 사용해서 색이 투명하며 겹쳐 칠해도 색이 탁해지지 않습니다. 맑고 깨끗한 색감을 좋아하는 분들께 추천합니다.

2) 미젤로 미션 골드(Mijello Mission Gold)

풍부하고 진하게 발색되며 물과 잘 섞이고 붓에 잘 묻어 초보자도 쉽게 컨트롤할 수 있습니다. 한 번만 칠해도 색이 확실하게 올라오는 물감입니다.

3) 홀바인(Holbein)

일본 브랜드로 발색은 선명하지만 아주 강하지 않아서 잔잔한 분위기의 그림에 잘 어울립니다. 어반 스케치나 일러스트 등 감성적인 그림에 잘 맞는 물감입니다.

4) 윈저 앤드 뉴턴(Winsor & Newton)

세계적으로 가장 널리 사용되는 전문가용 수채 물감 중 하나로, 전통적인 느낌에 채색이 부드러우며 종이 위에서 번짐이 자연스러운 물감입니다. 혼색했을 때 색이 흐려지지 않고 예쁘게 납니다.

수채화 붓

수채화 붓은 물을 머금은 후에도 복원이 잘돼 제자리로 돌아오는지가 중요합니다. 천연모와 인조모는 각각의 쓰임새가 다르며, 그림과 붓의 사이즈를 잘 맞춰 사용하면 채색이 훨씬 편하고 마무리도 깔끔해집니다.

헤랜드 R-5200 4호

천연 청설모로 만들어 물, 물감 흡수력이 좋은 편입니다. 붓 끝이 모이고 탄력이 있어 그러데이션 표현, 하늘, 나무 등 기본채색에 다양하게 쓸 수 있습니다. 붓대가 짧아 휴대하기 편리해 야외 스케치 할 때도 좋습니다.

헤랜드 납작붓 4호

하늘을 칠하기 전 넓은 면의 물 칠, 건물의 벽면, 그림자 등 깔끔하게 면을 정리하고, 붓 모서리로 선의 표현도 할 수 있습니다.

바바라 미니 골든 6호

붓모가 인조모로 구성되어 적당한 수분 머금기와 복원력이 있습니다. 기본적인 채색과 가는 선까지 안정적으로 표현할 수 있고, 역시 붓대가 짧아 휴대용으로 추천합니다.

나무라 4호

둥근 형 세필로 얇은 나뭇가지 그리기, 소품 등 작은 물건, 여러 가지 세밀한 표현에 사용할 수 있어요.

수채화 초보자를 위한 샤론의 꿀팁 10가지

밝은색부터 시작하고, 어두운색은 마지막에 칠하세요.

명도 조절은 수채화에서 아주 중요한 핵심이며, 실수를 줄여 주고 완성도를 높이는 기본 공식입니다.

물양의 조절 = 그림의 완성도

물을 너무 많이 쓰면 번짐, 적게 쓰면 붓 자국. 적당한 물의 양 조절은 그림을 많이 그려 보는 연습으로 감을 잡을 수 있어요.

채색 전에는 꼭 '테스트 팔레트'를 써 보세요.

종이에 색을 바로 칠하지 말고 작은 종이에서 색과 농도를 확인해 본 후 칠해 보세요.

색상은 3, 4가지만 써도 충분해요.

제한된 색으로 채색의 조화를 이루면 그림이 더 감각적으로 완성됩니다. 색을 섞을 때에도 한두 가지 색으로 가볍게 섞어 칠하면 그림이 탁해지지 않아요.

빛의 방향을 항상 먼저 정하세요.

빛 방향이 정해지면 명암과 채색이 훨씬 깊이 있고 자연스럽게 보여요.

그림에는 쉬는 공간 (여백)도 매우 중요해요.

과감하게 남긴 여백의 미가 오히려 그림을 살리고 매력적으로 보이게 해요.

작은 스케치북부터 자주 그리세요.

처음부터 큰 종이에 그림을 그리면 어렵습니다. A5 사이즈 정도의 작은 종이에 그림을 연습하면 부담 없이 실력을 쌓아가는 데 도움이 돼요.

그림이 밋밋할 땐 '명암 대비'를 다시 체크해 보세요.

그림에 좀 더 생동감을 표현하기 위해 밝고 어두운 대비와 그림자, 음영을 확인하세요.

건조 시간을 기다리는 것도 그림의 일부예요.

수채화는 겹겹이 쌓아 느낌을 만들어 가는 그림이에요. 색을 더하기 전 충분히 마른 상태에서 다음 채색을 올려야 색이 깨끗하게 나옵니다. 헤어드라이어를 살짝 써 봐도 좋아요.

색을 섞을 땐 물감끼리 바로 섞지 말고 팔레트에서 섞기

종이 혹은 물감 위에서 바로 색을 섞으면 얼룩이 지기 쉽고 물의 양도 조절이 어렵습니다. 팔레트 위에서 미리 조색해 보는 습관을 들이면 원하는 색을 훨씬 정확히 만들 수 있어요.

어반 스케치
시작하기

다양한 종류의 해칭 연습

선 긋기 연습은 그림 그리기에 앞서 기본이 되는 중요한 과정입니다.
다양한 톤을 구사할 수 있도록 아래 보기 그림들을 참고하여 스트로크로 연습해 보세요.

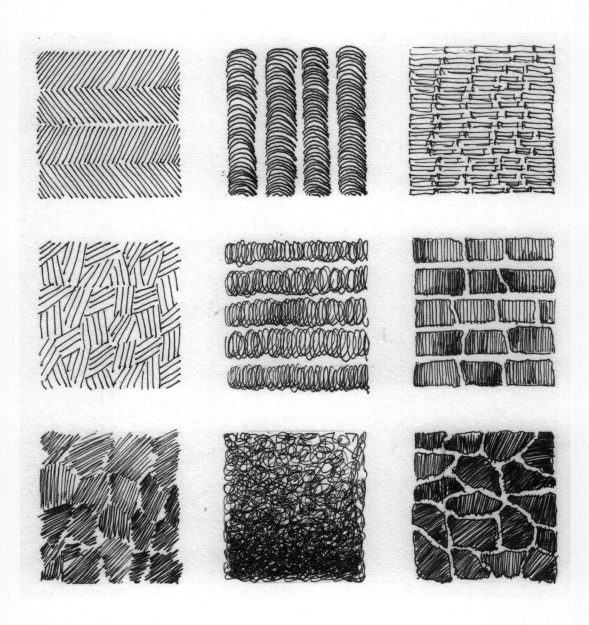

명암의 표현 (5단계)

스케치는 선의 조합으로 이루어집니다. 선을 교차해 겹치거나 점 찍기를 반복하여 밝고 어두운 명암의 단계를 나타내 봅시다.

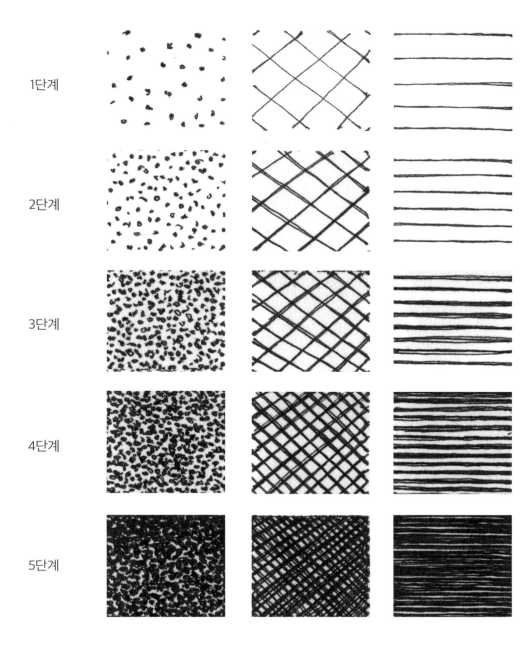

명암 표현 연습

기본 도형에 다양한 선을 응용하여 명암을 표현해 보세요. 고려해야 할 부분은 가장 밝은 면, 중간 톤 면, 가장 어두운 면을 관찰하여 명암을 표현하는 것입니다.

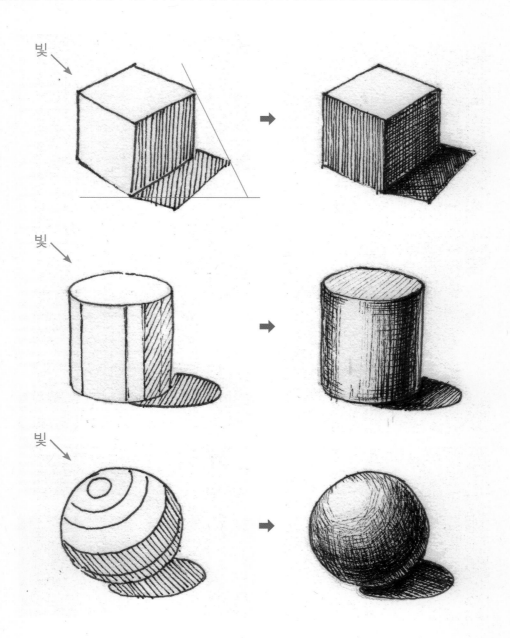

그림의 유형별 구도

야외 스케치를 할 때는 눈앞에 보이는 모습 그대로 똑같이 옮겨 그린다는 생각에서 벗어나세요. 드로잉하고 싶은 대상을 부분적으로 생략한 후 자신의 느낌대로 정리해 표현한다면 훨씬 편안한 그림을 완성할 수 있어요.

그릴 때 알아두면 좋은 유형별 구도와 원근법, 투시도를 간단히 익히고, 기본적인 틀을 반복적으로 연습해 자신만의 형식을 만들어 스케치해 보세요. 그 안에 수없이 많은 내용들을 담아낼 수 있습니다.

T 자형 구도(수평, 수직 구도)

역동적이기보다는 정적인 안정감이 두드러지는 구도로 복잡한 대상을 단순화하는 효과를 표현할 수 있습니다.

C 자형 구도(호선형 구도)

타원형의 곡선 구도로 주제의 이미지가 단순, 명확하게 드러나며 원근감을 부드럽게 나타낼 수 있어 주로 해안가를 표현할 때 많이 사용됩니다.

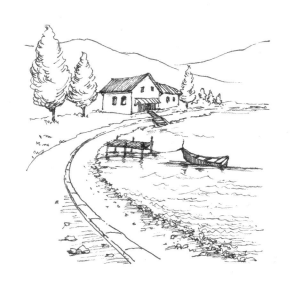

S 자형 구도

곡선의 흐름을 최대한 부드럽게 나타낼 수 있고 화면에 방향성을 표현해 시선에 움직임을 주어 그림에 동적인 느낌을 줍니다.

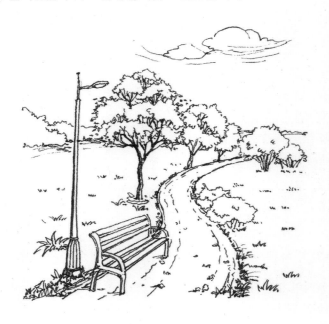

Z 자형 구도

구부러진 길, 도로나 산, 강 등 자연적인 지형의 원근감을 더욱 돋보이게 표현할 수 있는 구도입니다. 굴곡이 심하거나 비탈진 산속의 길 등 주로 변화와 움직임이 많은 불안정하고 역동적인 느낌을 강조할 때 좀 더 효과적으로 원근감을 나타낼 수 있습니다.

원근법 이해

원근법이란?

바라보는 대상이 시점에서 가까이 있는 것은 크게 보이고 시야에서 거리가 멀어질수록 점점 더 작게 보이는 현상을 평면에 나타내는 표현 방법을 말합니다. 원근법을 활용하여 그림을 그리면 거리감과 공간적인 깊이감이 설명되어 그림의 느낌이 한층 풍부해집니다.

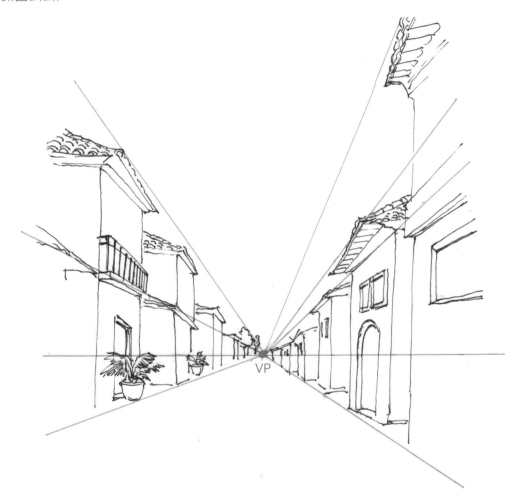

▶ 소실점 : VP로 표기함

소실점
(Vanishing point)

대상이 시선에서부터 거리가 멀어질수록 점점 작아져서 형태는 소멸되고 하나의 점 형태로 지평선상에 모이는데 이 점을 소실점이라고 합니다.

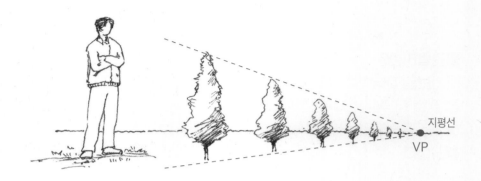

눈높이
(Eye level)

머무는 시간과 장소에서 시선이 뻗어 나가는 우리의 눈이 평면상에 자리한 높이를 말하는데, 서 있을 때와 앉아 있을 때의 눈높이는 다릅니다.

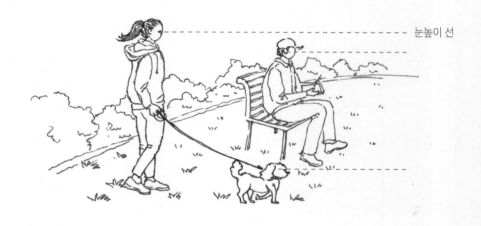

보는 시점에 따라 크기와 각도, 기울기가 달라지고, 그것은 곧 전체의 형태가 눈높이에 따라 조금씩 변형될 수 있음을 말합니다.

지평선
(Horizon)

지평선(수평선)과 눈높이는 밀접한 연관성은 있으나, 완전히 같은 것은 아닙니다. 지평선이란 시선이 멀리 바라볼 때 하늘과 땅이 만나는 바로 그 지점의 선을 말합니다.

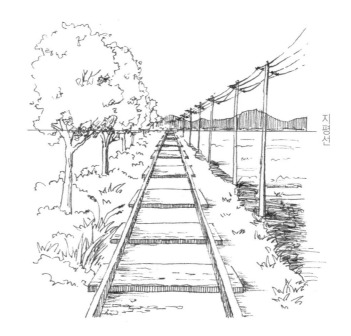

지평선

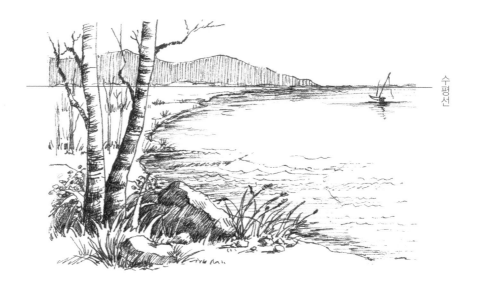

수평선

투시도법 이해

투시도는 멀리 있는 것은 작게, 가까이 있는 것은 크게 보이도록 소실점에 연결해 원근감을 나타내어 입체적으로 표현하는 그림을 말합니다.

1점 투시

가장 간단한 형태의 원근법으로 소실점이 하나인 것을 말합니다.

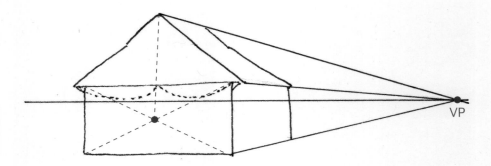

연습 ① 정면을 향한 집의 몸체를 먼저 그린 후 지붕의 크기가 같도록 그리기 위해 전체 크기의 반을 나눠 지붕 높이만큼 꼭짓점을 찍어 지붕을 그려 주세요.

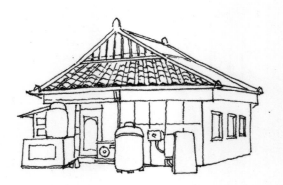

② 멀리 지평선과 1개의 소실점 위치를 정한 후 보이지 않는 투시 선을 그어 놓고 뒤의 집들을 투시 선에 맞게 점점 작게 그려 원근감을 나타냅니다.

③ 집 앞에 전봇대를 그리고 저 멀리 보이는 나무들을 집 크기에 맞춰 작게 그려 주세요.

④ 음영을 표현해 완성합니다.

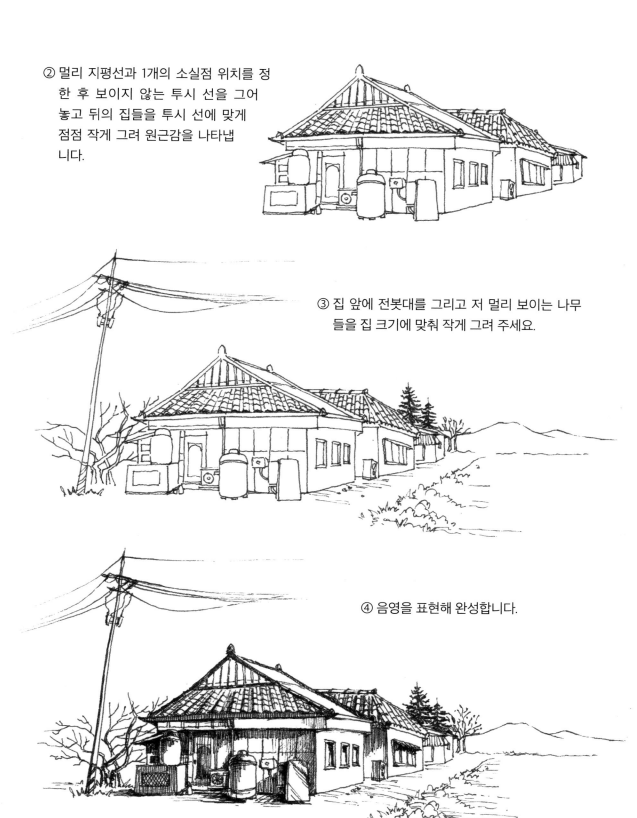

2점 투시

지평선상에 나타나는 소실점이 두 개인 것을 말합니다. 사물과 공간 사이의 거리감과 볼륨감을 잘 나타낼 수 있습니다.

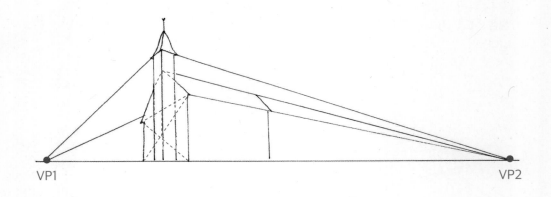

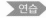

① 양쪽 방향으로 2개의 소실점이 있는 집입니다. 지붕의 기울기를 잘 관찰한 후 그려 주세요. 위로 향하는 탑의 중심을 잘 잡고 맨 위의 탑 꼭대기를 원근감 있게 스케치합니다.

② 창문을 그릴 때 양방향의 보이지 않는 투시 선에 맞춰 뒤로 향할수록 점점 작게 그려 줍니다. 계단도 윗부분을 작게 스케치해 보세요.

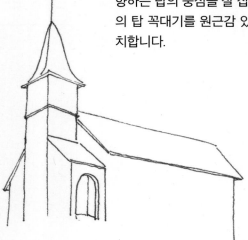

③ 집 뒤의 큰 나무와 정원의 작은 화초들의 윤곽선을 그려요.

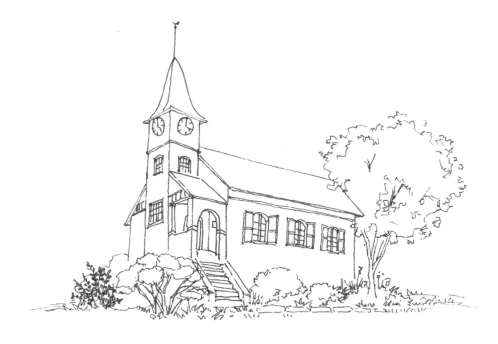

④ 지붕과 탑, 나무 등에 음영을 표현해 완성합니다.

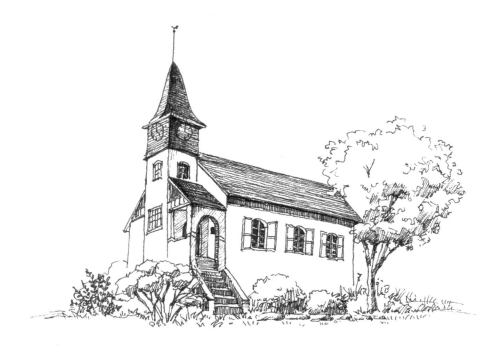

3점 투시

2점 투시와 마찬가지로 소실점 두 개로 표현된 그림 위나 아래쪽에 소실점 하나가 추가된 상태를 말합니다.

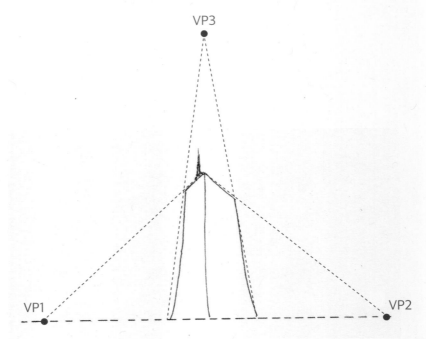

연습 멀리서 바라본 63빌딩의 모습입니다. 지금까지 그린 2점 투시 건물에 위로 향한 높이에 따른 소실점이 하나 추가되어 3방향으로 원근감이 표현된 3점 투시 그림을 그려 보겠습니다.

① 3점 투시 건물을 그릴 때 주의할 점은 위로 향한 기울기와 원근감입니다. 전체 크기와 기울기를 관찰한 후 3방향의 소실점을 정하여 옅은 투시 선을 연결해 놓고 그 안에 건물의 크기를 그려 보세요.

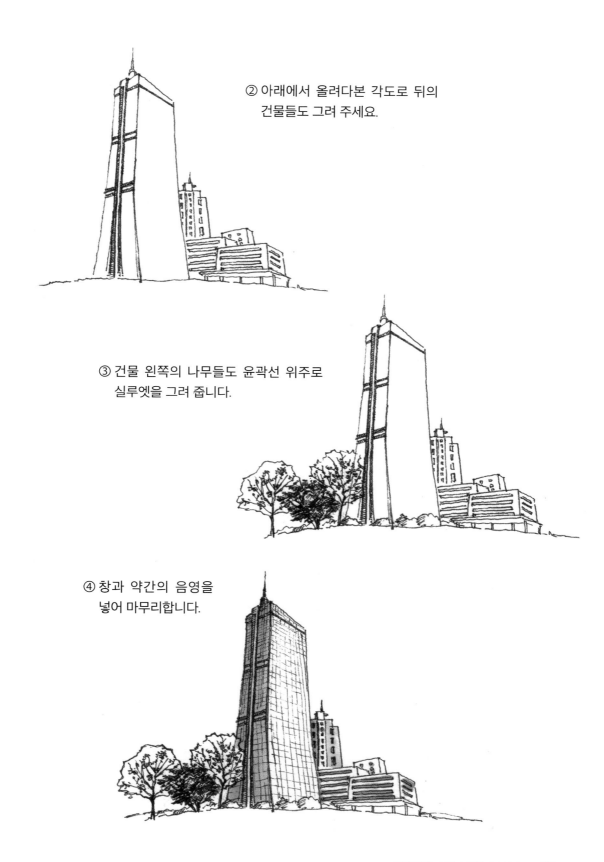

② 아래에서 올려다본 각도로 뒤의
　 건물들도 그려 주세요.

③ 건물 왼쪽의 나무들도 윤곽선 위주로
　 실루엣을 그려 줍니다.

④ 창과 약간의 음영을
　 넣어 마무리합니다.

색의 3원색

일반적으로 말하는 그림물감의 3원색은 빨강, 노랑, 파랑이며, 혼합하여 다양한 색을 만들어 낼 수 있는 기본색입니다.

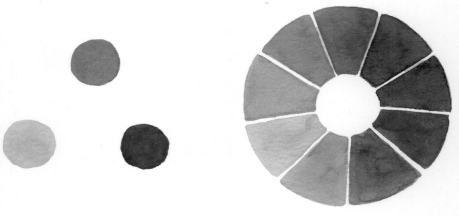

2가지 색 혼합

두 가지 색 중 옅은 색을 먼저 팔레트에 충분히 묻힌 후 진한 색을 덜어 조금씩 섞으며 조절합니다.

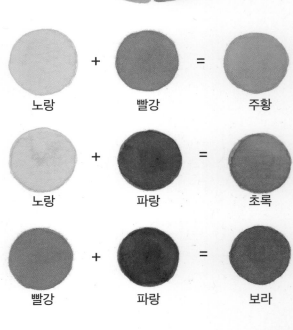

노랑 + 빨강 = 주황

노랑 + 파랑 = 초록

빨강 + 파랑 = 보라

✍ 3원색(빨강, 노랑, 파랑)을 모두 섞으면 색이 점점 혼탁해지며 검은색으로 나타납니다.

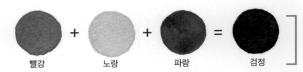

빨강 + 노랑 + 파랑 = 검정

물감의 농도 조절과 색상표

수채화는 물감과 섞는 물의 양을 조절할 줄 알아야 그림을 투명하게 표현할 수 있습니다. 같은 색에도 물의 양을 많이 섞었을 때와 조금 섞었을 때 명도의 차이가 확연히 달라지므로 물 농도 조절을 연습하여 익히는 과정은 매우 중요합니다.

색 단계별 농도 조절하기

처음엔 진하게, 갈수록 연하게 물의 양을 조절하면서 연습해 봅시다.

연한 색을 낼 때에는 깨끗한 물과 깨끗한 붓을 사용해야 맑은 색을 낼 수 있습니다.

이 책에 자주 사용된 색

Lemon Yellow

Red Orange

Permanent Red

Red Violet

Compose Violet

Indanthrone Blue

Ultramarine Blue(Deep)

Cerulean Blue

Cobalt Blue

Indigo

Yellow Green

Sap Green

Hooker's Green

Viridian

Van Dyke Green

Yellow Ochre

Burnt Sienna

Burnt Umber

Van Dyke Brown

Sepia

색상 · 명도 · 채도

완성된 스케치에 색칠 할 때 물감을 섞는 과정에서 물감끼리 혼합 방법에 따라 밝음과
어두움, 차가움과 따뜻함 등 여러 가지 색으로 나타낼 수 있습니다. 다음의 용어 지식을
습득한 후 색을 혼합할 때 나타나는 색 변화를 공부해 봅시다.

색상(Hue)
빨강, 노랑, 초록, 파랑 등 색의 특성을 말합니다.

명도(Brightness)
색의 밝기와 어둡기의 정도를 말합니다. 즉 '색이 밝다=명도가 높다, 색이 어둡다=명도가 낮다'라고 합
니다. 예) 어두운 파란색, 밝은 빨간색

채도(Chroma)
색의 맑음 혹은 칙칙함을 말합니다. 선명하고 짙게 보임=채도가 높음, 색이 탁하고 흐리게 보임=채도
가 낮음으로 표현됩니다. 맑거나 칙칙함은 그림에서 깊이감과 거리감을 나타낼 때 유용합니다.

여러 단계의 녹색(그린 톤) 만들기

레몬옐로와 세룰리안블루를 혼합하여 녹색의 여러 가지 단계를 만들어 봅시다. 노란색에 파란색을 대
입하면 명도와 채도가 다른 다양한 단계의 녹색을 만들 수 있습니다.

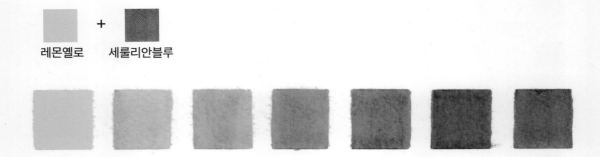

레몬옐로 세룰리안블루

기본적인 녹색 단계 연습

그림을 채색할 때 녹색은 자주 사용하는 색이지만, 단계를 표현하는 데 가장 고민스러운 색 또한 녹색일 것입니다. 최소한의 색과 물 조절로 녹색의 3단계를 연습해 봅시다.

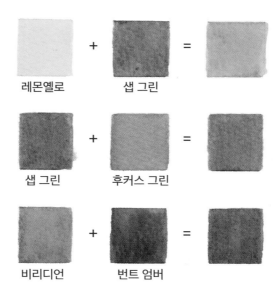

레몬옐로 + 샙 그린 =

샙 그린 + 후커스 그린 =

비리디언 + 번트 엄버 =

그림자 톤 연습(무채색 만들기)

무채색은 여러 가지 색을 혼합할수록 어둡고 탁해집니다. 두 가지 색을 혼합하여 가장 많이 쓸 수 있는 나만의 그림자 색을 만들어 보세요.

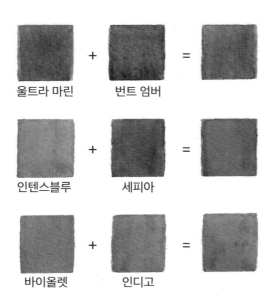

울트라 마린 + 번트 엄버 =

인텐스블루 + 세피아 =

바이올렛 + 인디고 =

Chapter 2

수채화 기법과
마커펜 사용

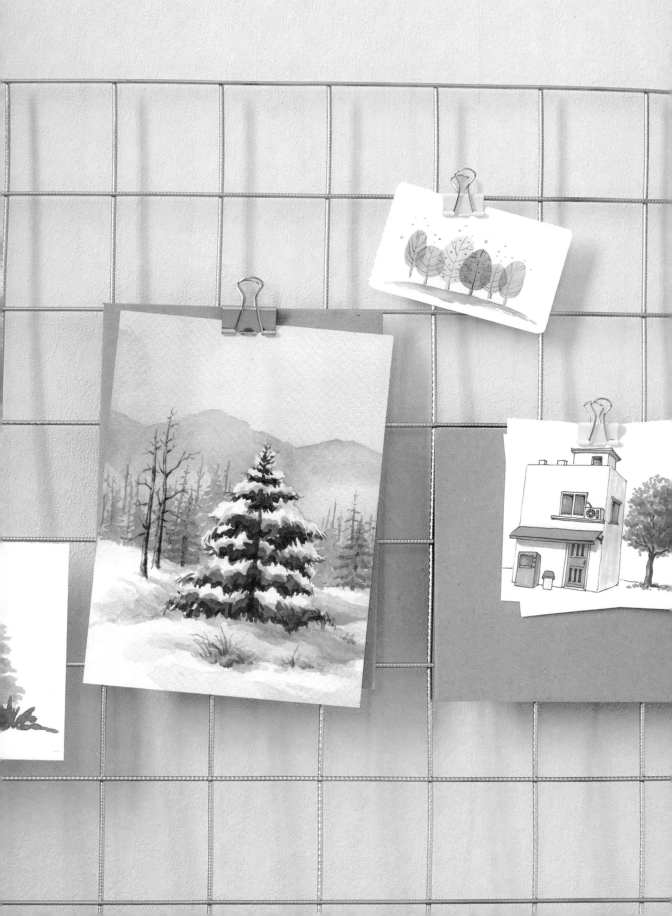

선 연습과 수채화 기법

붓으로 긴 선 긋기

물감과 희석되는 물의 양을 넉넉히 섞어 밑 색을 먼저 칠하고 마른 후 얇은 붓을 사용해 규칙적인 선을 그어 보세요. 선의 굵기가 균일하게 또는 다양하게 표현될 수 있도록 붓의 두께도 얇은 붓, 두꺼운 붓으로 바꿔 가며 선 긋기를 해 보세요.

붓으로 여러 가지 짧은 선 긋기

세필을 사용해 곡선, 직선, 붓 터치 등 다양한 형태의 선들을 짧은 스트로크로 반복적으로 그어 보세요.

✏️ 물감과 물을 섞을 때 물 양 조절이 익숙하지 않으면 스펀지나 티슈 등에 붓 끝을 살짝 찍어 물기를 조금씩 제거해 보세요. 선 긋기가 훨씬 쉬워집니다.

그러데이션 (Gradation)

물감과 물의 농도 조절을 통해 단계별로 점점 진하게 혹은 연하게 칠해서 자연스럽게 색의 농도를 나타내는 기법입니다. 가는 선을 촘촘하게 반복하면서 그러데이션을 표현해 보세요.

다양한 수채화 기법

물감을 종이에 적시는 과정에서 다양한 변화를 주거나 붓, 칫솔, 종이, 기타 여러 가지 도구를 활용해 수채화를 더욱 멋스럽게 표현할 수 있습니다.

(1) 번지기

물감과 물을 넉넉히 섞어 준 후 가장 밝은 옐로를 먼저 칠해 주세요. 오렌지-퍼머넌트-레드 순으로 먼저 칠한 물감이 마르기 전에 젖은 상태에서 점점 진하게 칠하면서 번지기를 해 줍니다.

(2) 뿌리기

레몬옐로+샙 그린을 섞어 칠해 줍니다. 샙 그린+후커스 그린을 물과 섞어 붓 끝에 머금게 한 후 손가락이나 붓자루 등 도구를 이용해 충격을 주어 물감이 종이에 분사되게 합니다. 이때 과감하게 강약을 조절해 더욱 멋스럽게 표현해 보세요.

(3) 닦아 내기

물과 물감의 양을 충분히 섞어 세룰리안블루를 칠한 후
바닥 면 하단에 프러시안블루를 진하게 칠해 줍니다. 물
감이 마르기 전 붓 끝으로 누르면서 원하는 부위를 닦아
냅니다. 닦아 내는 면적이나 용도에 따라 스펀지, 휴지를
사용해도 좋습니다.

(4) 겹쳐 칠하기 (wet-on-dry) 기법

이미 칠해진 마른 색 위에 다른 색을 겹쳐 칠해 효과를 내는 기법입니다. 여러 단계
로 물감 색을 올려 가며 반복적으로 색을 칠하면 겹쳐진 흔적이 채색의 농도와 밀
도감을 높여 줍니다. 완전히 마를 때까지 기다리는 인내심이 필요한 과정입니다.

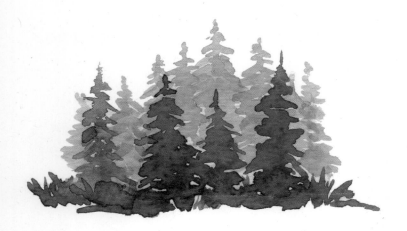

나무 마른 후 겹쳐 칠하기

수채화를 연습할 때 처음에는 스케치 없이 붓과 물감, 물의 농도만을 이용해 단순한 색
칠로 표현한 후 두 색이 포개어 진해지는 조합을 경험해 보세요. 실수를 통해 과정을 배
워 가므로 두려워하지 말고 연습을 통해 다양한 시도를 해 봅시다. 투명하고 부드러운
느낌으로 밑그림 없이 단순한 나무 형태를 붓으로 칠해 보세요.

① 나무 한 그루를 먼저 칠하고 물감이 마른 후
 그 위에 또 다른 나무를 겹쳐 칠해 주세요.

② 나무의 크기를 다양하게 좀 더 변화를 주면
 서 겹쳐 색칠합니다.

③ 다양한 색과 크기로 계속해서 나머지 나무도
 겹쳐 칠해 줍니다.

④ 세필로 손끝의 필압을 조절해 나뭇가지를 얇
 게 그려 준 후 바닥 색도 칠해 완성합니다.

꽃 겹쳐 칠하기

옅은 색의 물감과 물 조절을 통해 부드러운 터치로 아름다운 꽃을 표현해 보세요.

① 꽃잎을 칠할 위치에 먼저 물을 바르고 물기가 마르기 전에 가장자리에 꽃잎 형태를 자연스럽게 물이 번져 나가게 칠해 주세요.

② 꽃이 피어난 방향으로 꽃잎 모양과 크기에 변화를 주면서 물을 바르고 계속해서 꽃잎을 칠해 주세요. 세필로 꽃잎의 외곽 라인도 옅게 그려 줍니다.

✏ 물 칠을 하면 물감이 지나간 자리에 마르면서 붓 자국과 얼룩이 생기는 것을 예방할 수 있습니다.

③ 물 칠을 하나씩 하면서 안쪽의 꽃잎과 나머지 꽃잎을 모두 칠해 줍니다.

④ 붓으로 물 칠을 한 후 줄기와 길쭉한 형태의 잎을 칠하고 꽃술을 그려 완성합니다.

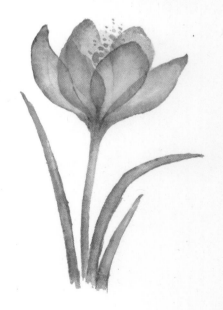

꽃 그리기

옅은 파스텔블루 색상의 향기별꽃(Spring starflower) 그리기입니다. 마른 채색 기법으로 밑그림 없이 꽃잎을 균형감 있게 그려 봅시다.

① 얇은 붓으로 낱장 한 장씩 모양을 그린 후 색을 칠해 주세요. 이번에는 물 칠을 하지 않고 바로 그려 봅시다. 가운데 노란 수술도 세필로 색칠해 주세요. 수술 주변의 라인과 움푹 들어간 부분을 어두운 색으로 외곽선을 따라 가볍게 그려 주면 노란 수술이 자연스럽게 강조됩니다.

② 5장의 꽃잎 중 나머지 잎도 그려 주세요. 둥 근 형태의 꽃 모양이 유지되도록 전체 크기를 살피며 그려 봅시다.(확대 그림)

③ 꽃송이가 정면, 옆면, 위를 바라보는 다양한 각도로 표현될 수 있게 잎의 크기와 노란 수술의 모양을 관찰한 후 그려 주세요.

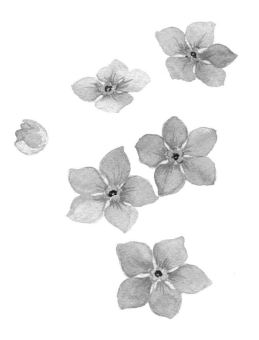

④ 녹색으로 줄기와 잎을 칠하고 잎의 중앙에 잎맥도 그려 줍니다. 이때 줄기가 너무 두껍게 표현되지 않도록 주의합니다.

⑤ 작은 꽃봉오리들을 색칠하고 완성합니다.

사계절 나무 그리기

나무는 사계절 시간의 흐름에 따라 다양한 변화로 늘 새로운 모습을 선보입니다. 또한 풍경화에서 빠질 수 없는 좋은 소재이기도 하므로 나무 그리기 연습을 자주 해서 수채화에 자신감을 갖도록 노력해 봅시다.

초록 잎 나무

밑그림 없이 붓 터치만으로 나무를 그려 보세요.

① 나무의 잎들이 무리 지어 모인 몇 개의 덩어리로 나눈 후 윤곽선을 따라 연두색으로 칠해 주세요. 외곽선을 들쑥날쑥 자연스럽게 표현하세요.

② ①의 연두색이 모두 덮이지 않도록 조금씩 남겨 놓은 상태로 연두+녹색을 섞어 중간색으로 칠해 줍니다.

③ ①과 ②를 어느 정도 남기고 어두운 녹색을 아랫부분에 칠해 주세요. 같은 붓 터치가 반복되지 않도록 들쑥날쑥하게 변화를 주면서 칠합니다.

④ 짙은 밤색으로 나무의 기둥을 칠합니다.

⑤ 나무 기둥의 어두운 부분을 덧칠하고 세필로 나뭇가지도 그리고, 땅을 칠해 줍니다.

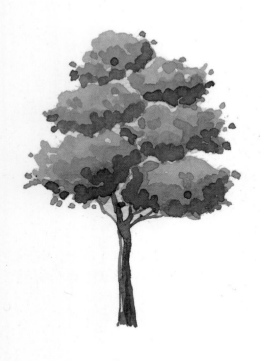

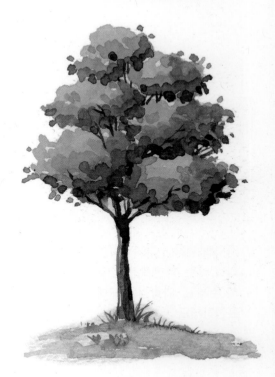

은행나무

은행나무는 일반적인 다른 나무에 비해 기둥의 둘레가 약간 더 굵은 특징이 있습니다. 주변의 은행나무를 관찰해 본 후 그림을 그리면 많은 도움이 됩니다.

5가지 색을 참고하세요.

① 은행잎의 전체를 몇 개의 덩어리로 나누어 밝은 노란색으로 칠해 주세요.

② 먼저 칠해진 밝은 부분을 조금 남기고 좀 더 진한 노란색을 중간색으로 칠해 줍니다.

③ 밝음-중간-어두움 순서로 칠해 줍니다. 마지막 단계인 어두운 노란색을 중간색 아래에 칠해 주세요. 나무 기둥도 초벌 색을 칠합니다.

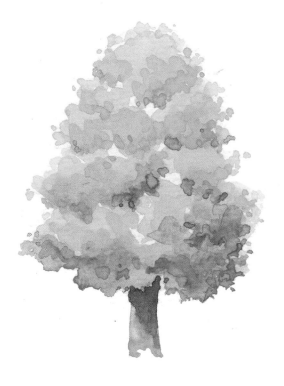

④ 나무 기둥을 좀 더 진하게 칠해 음영을 표현하고 나뭇가지도 그려 주세요. 하단의 땅은 나뭇잎 색으로 칠해 완성해 봅시다.

단풍나무

가을에 붉게 물든 단풍나무 그리기입니다. 화려한 붉은색을 나타내기 위해 너무 많은 색을 섞어 칠하면 오히려 탁하게 표현될 수 있으므로 두세 가지 내외의 색으로 칠해 봅시다.

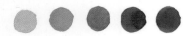

① 단풍잎은 V형으로 끝이 뾰족한 형태입니다. 나무에서 떨어져 보았을 때 전체 외곽 실루엣을 생각하면서 맨 위 부터 밝은색-중간색-진한 색 순으로 칠해 주세요.

② 좀 더 짙은 붉은색을 섞어 단계별로 다시 칠해 줍니다. 이때 먼저 칠한 부분이 마른 후 다시 색을 칠해야 나무의 자연스러운 느낌과 양감이 생깁니다.

③ 단풍잎의 가장 어두운 부분에 음영을 표현하고 나무 기둥도 옅은 색으로 칠해 주세요.

④ 나무 기둥 어두운 쪽에 음영을 표현하고 세필로 나뭇가지를 그리고, 땅을 칠해 완성합니다.

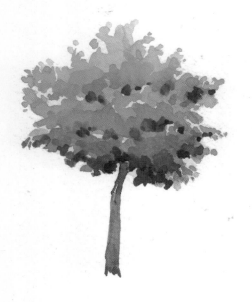

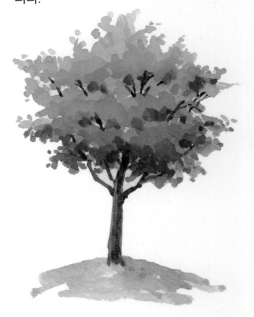

침엽수

침엽수는 가늘고 뾰족한 바늘 모양의 잎들이 모여 있는 특징을 지닌 나무입니다. 추운 겨울에도 녹색을 유지하는 소나무 따위의 형태를 관찰한 후 그려 봅시다.

① 세필을 사용해 나무의 기둥과 가지를 먼저 그려 주세요.

② 얇은 붓으로 짧은 스트로크를 반복해 침엽수 잎의 형태를 표현해 보세요

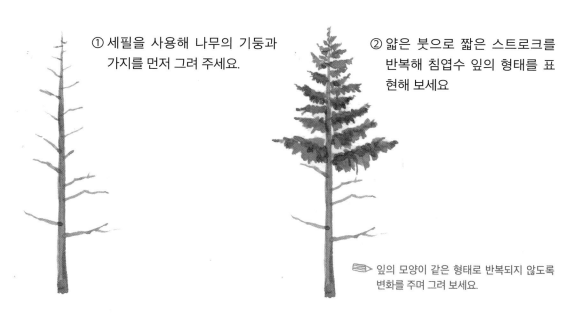

✏️ 잎의 모양이 같은 형태로 반복되지 않도록 변화를 주며 그려 보세요.

③ 나무의 하단 쪽 잎의 크기는 좀 더 크게 그려 줍니다.

④ 잎의 어두운 부분을 짙은 녹색으로 칠하고 나무 기둥의 그늘과 바닥의 색도 칠해 줍니다.

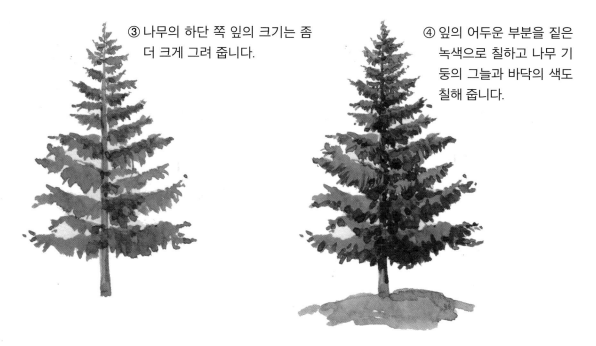

나무가 있는 풍경 그리기

산과 숲, 작은 나무, 큰 나무를 순서대로 원근감 있게 그려 보세요. 나무를 자세히 그린다는 생각에서 벗어나 실루엣 위주로 좀 더 단순하게 그려 줍니다.

① 먼 산의 위치에 물 칠을 하고 물감과 물의 양을 많이 섞어 옅은 파랑으로 먼 산을 가볍게 번지듯 칠합니다. 산 앞의 작은 들판을 칠하고 물감이 마른 후 붓 끝을 이용해 멀리 보이는 나무의 실루엣을 대략적으로 그려 줍니다.

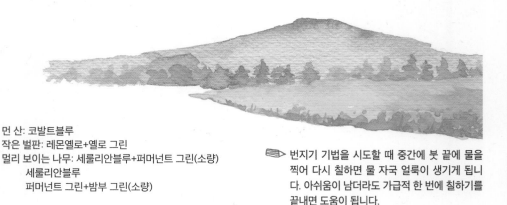

먼 산: 코발트블루
작은 벌판: 레몬옐로+옐로 그린
멀리 보이는 나무: 세룰리안블루+퍼머넌트 그린(소량)
　　　　　　　　세룰리안블루
　　　　　　　　퍼머넌트 그린+밤부 그린(소량)

✍ 번지기 기법을 시도할 때 중간에 붓 끝에 물을 찍어 다시 칠하면 물 자국 얼룩이 생기게 됩니다. 아쉬움이 남더라도 가급적 한 번에 칠하기를 끝내면 도움이 됩니다.

② 앞면의 들판을 칠해 주세요.

들판: 레몬옐로
　　　퍼머넌트 그린
　　　후커스 그린

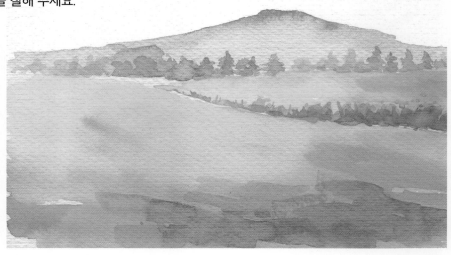

③ 책의 앞쪽 나무 그리기 설명을 참고하여 중간 거리의 나무들을 그려 줍니다. 밝은색부터 중간색―어두운색 순서로 덩어리감 위주로 표현해 주세요. 앞의 우측 큰 나무는 풍성하게 잎을 쌓듯 그려 줍니다. 나무 기둥은 톤 차이로 원근감을 강조해 칠해 주세요.

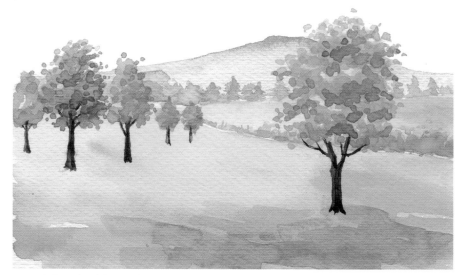

중간 나무: 세룰리안블루+퍼머넌트 그린
세룰리안블루+밤부 그린
나무 기둥: 반다이크 브라운+인디고(소량)

앞쪽 큰 나무: 리프 그린+옐로 그린
샙 그린+퍼머넌트 그린
후커스 그린

④ 우측 큰 나무의 음영을 짙은 녹색으로 칠해 입체감을 표현합니다. 앞쪽의 풀은 붓 끝을 눕혀 날리는 듯한 터치로 그려 주세요. 그림자를 칠하고 완성합니다.

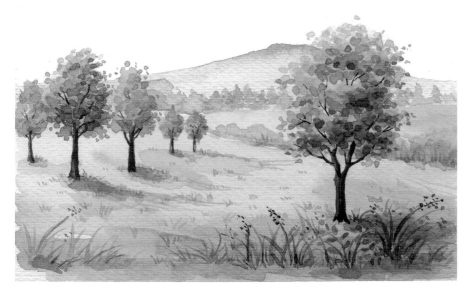

큰 나무: 반다이크 그린+후커스 그린(소량)
그림자: 인단트론 블루+세피아(소량)

풀: 반다이크 그린+후커스 그린
반다이크 그린+비리디언

눈 쌓인 전나무 그리기

숲속 한가운데 흰 눈이 소복하게 쌓인 침엽수가 있는 풍경입니다. 앞에서 연습한 침엽수 그리기를 참고하여 그려 봅시다. 아래 확대된 결과 화면을 보고 순서대로 따라 그려 보세요.

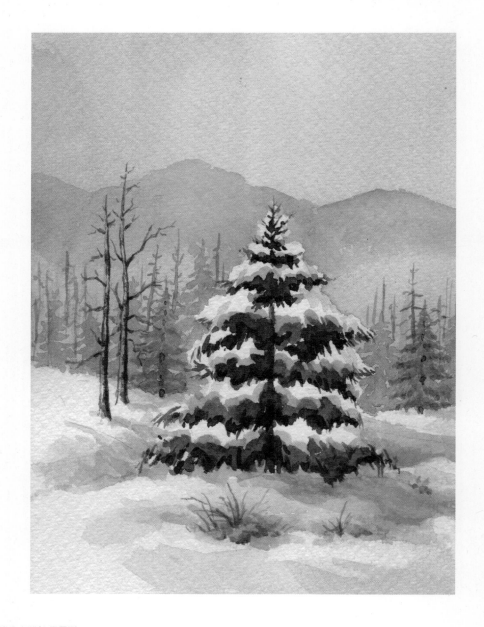

① 나뭇잎 위에 쌓인 흰 눈이 표현될 공간은 비워 두고 짙은 녹색으로 침엽수의 뾰족한 나뭇잎의 실루엣을 그려 주세요.

나무: 반다이크 그린
　　　 반다이크 그린+세피아
나무 기둥: 반다이크 브라운 +세피아(소량)

② 잎 위에 비워 둔 공간에 옅은 그림자 색을 칠해 눈이 쌓인 듯한 느낌을 표현해 줍니다.

눈 음영: 인단트론 블루+세피아(소량)

③ 나무의 뒤쪽 배경에 물 칠을 먼저 한 후 눈이 내린 다음의 흐린 하늘을 나타내기 위해 옅은 색을 펼쳐 칠해 줍니다.

뒤 배경(하늘): 인단트론 블루
　　　　 인단트론 블루+컴포즈 바이올렛
앞쪽 하단: 인단트론 블루+세피아(소량)
　　　　 번트시엔나 / 번트 엄버

✎ 다음 색을 칠하기 전 색 번짐 방지를 위해 종이가 마를 때까지 기다립니다.

④ 멀리 보이는 산을 자연스러운 곡선으로 칠하고 마른 후 뒷배경의 멀리 보이는 나무들을 세필로 그려 완성합니다.

산: 인단트론 블루+컴포즈 바이올렛(소량)
　　 인단트론 블루+세피아(극소량)
뒤 배경 나무: 반다이크 그린
　　　　 인단트론 블루+컴포즈 바이올렛
　　　　 인단트론 블루+세피아(소량)
나무 기둥: 세피아

마커펜으로 부분 채색하기

주변에서 쉽게 구할 수 있는 소재들을 스케치한 후 간단하게 부분만 마커펜으로 채색해 보세요. 드로잉에 대한 부담과 긴장감을 줄일 수 있어 누구나 쉽게 그림을 그릴 수 있습니다.

① 꽃병과 꽃병 안에 꽂혀 있는 데이지꽃을 그려 주세요.

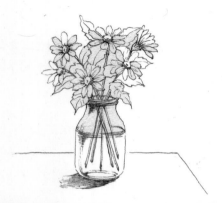

✏️ 화병을 그릴 때 쉽게 스케치하는 팁으로, 먼저 연필로 화병 정중앙에 중심선을 긋고 좌우 크기, 대칭을 표시한 후 화병 입구와 아래쪽을 단순한 타원으로, 몸통은 원기둥으로 생각해 그려 보세요.

② 화병 뒤 배경을 마커의 양쪽 촉 중 넙적한 굵은 촉을 사용해 수직선을 겹치며 칠해 주세요.

⬤ COPIC sketch C4

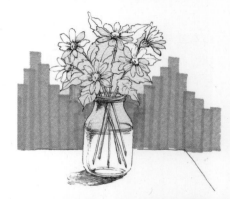

✏️ 중간에 마르면 자국이 생기므로 마르기 전에 연결해서 칠해 보세요.

③ 꽃잎 중앙의 꽃술과 화병 속 물을 간단히 칠해 주세요. 그리고 연한 색으로 잎사귀를 칠한 후 잎의 안쪽이나 겹치는 부분을 진한 녹색으로 칠해 입체감을 표현합니다.

꽃술: ⬤ COPIC sketch YR04(Chrome Orange)
병 속 물: ⬤ COPIC sketch B12(Ice Blue)
잎사귀: ⬤ COPIC sketch YG17
　　　 ⬤ COPIC sketch G46

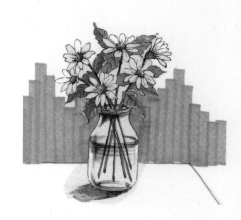

마커펜으로 나무 그리기

마커펜으로 나무를 그릴 때 톤의 조절이 매우 중요합니다. 흰 공간을 조금씩 비워 가며 스트로크를 중첩해 나무 전체 덩어리감을 표현해 보세요. 가장 어두운 부분은 마무리 단계에서 강조해 줍니다.

① 옅은 녹색 마커펜으로 나무를 칠해 주세요. 나무를 표현할 때 드로잉 선을 반복하며 흰 여백을 조금씩 남기고 칠해 줍니다.

② 짙은 녹색 마커펜으로 나무의 어두운 명암을 칠해 덩어리감을 표현해 보세요. 브라운 색 마커펜 또는 촉이 얇은 펜으로 나무 기둥과 나뭇가지를 그려 완성합니다.

● COPIC sketch YG17 (Grass Green)
● COPIC sketch G46 (Mistletoe)
● PIGMA Brush Brown

마커펜으로 건물과 나무 그리기

마커펜은 수채 물감보다 재료가 간편하고 사용하기 쉬워 물감을 대체할 수 있는 재료 중 하나입니다. 채색에 대한 두려움이 있다면 먼저 마커 채색을 도전해 보세요.

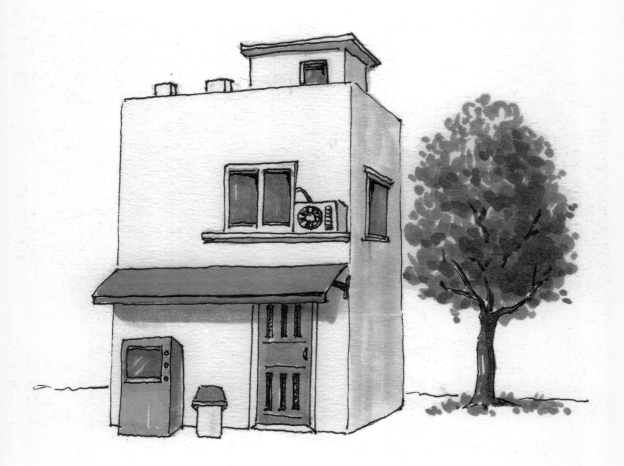

● COPIC sketch YG17 (Grass Green) ● COPIC sketch B34(Manganese Blue)

● COPIC sketch G46 (Mistletoe) ● COPIC sketch YR09 (Chinese Orange)

● PIGMA Brush Brown ● COPIC sketch C4(Cool Gray No.4)

① 건물 형태와 창문과 차양막을 그려 주세요.

② 옥탑건물과 창문 옆 실외기, 건물 앞에 있는 자판기 그리고 건물 옆에 나무 기둥을 그려 줍니다.

③ 다양한 색의 마커펜으로 건물의 창문과 차양막 등을 칠해 주세요.

④ 앞 페이지에서 연습한 나무를 그려 완성합니다.

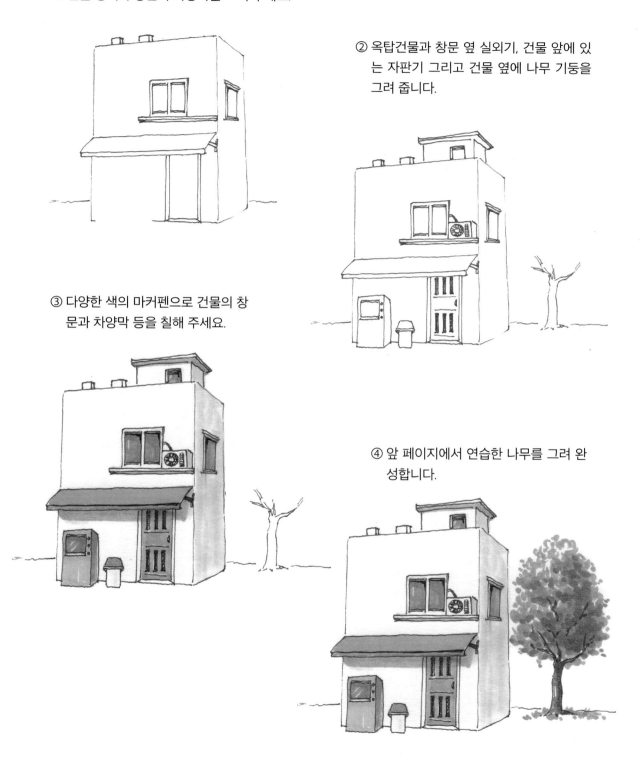

마커펜으로 집 그리기

집 앞의 화초, 집 뒤의 나무, 나무 뒤로 멀리 보이는 산을 수평 구도로 원근감을 표현해
그려 봅니다.

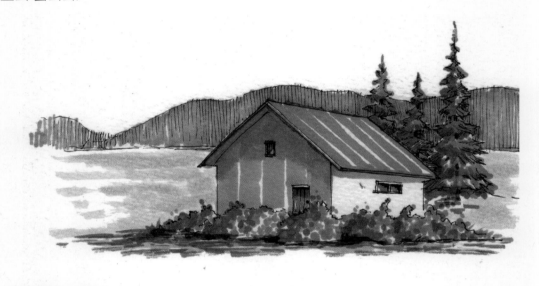

① 지붕의 기울기를 관찰한 후 집과 집 앞
 의 풀을 그려 주세요.

② 집 뒤의 침엽수를 스케치하고 멀리 보
 이는 산의 실루엣 라인을 그린 후 공간
 을 얇은 펜을 사용해 스트로크로 채워
 주세요.

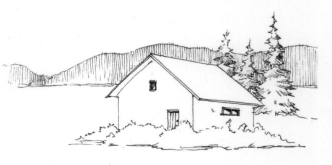

③ 마커펜 양쪽의 펜촉 중 둥근 촉을 사용해 지붕을 칠해 주세요. 지붕을 칠할 때 공간을 규칙적으로 남기면서 굵은 선으로 칠해 주세요. 마커펜의 납작한 촉을 사용해 집 앞쪽 그늘진 느낌을 두꺼운 선으로 표현해 주세요. 집 뒤의 멀리 보이는 산을 둥근 펜촉을 사용해 칠해 주세요.

- COPIC sketch YR09 (Chinese Orange)
- COPIC sketch C4(Cool Gray No.4)
- COPIC sketch B34(Manganese Blue)

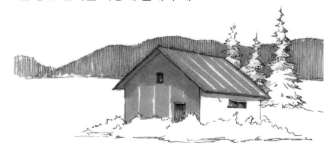

④ 집 앞의 풀과 집 뒤의 침엽수 밝은 부분을 듬성듬성하게 공간을 조금씩 남기며 칠해요.

- COPIC sketch YG17 (Grass Green)

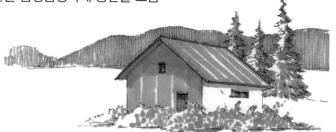

⑤ 풀과 나무의 어두운 음영을 짙은 녹색으로 칠하고 바닥의 땅도 짧은 선들을 반복해 표현해요.

- COPIC sketch G46 (Mistletoe)
- PIGMA Brush Brown

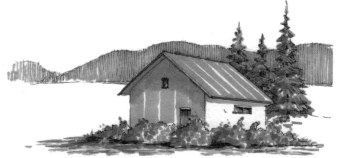

⑥ 집 뒤의 강물 색을 둥근 펜촉으로 듬성듬성하게 칠해 완성합니다.

- COPIC sketch B34

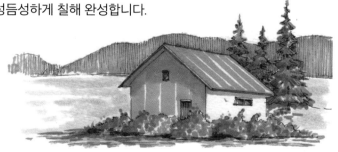

햇살 담은
어반 스케치

창가의 화분

펜으로 스케치한 그림 위에 물감으로 채색해 보는 과정입니다. 밖에서 바라봤을 때 실내를 어둡게 표현하기 위해 짧은 스트로크를 반복적으로 겹쳐 어두운 음영을 표현해 주고, 창문 밖 화려한 꽃은 최소한의 터치를 주어 밝은 입체감을 살리는 것이 스케치의 포인트입니다.

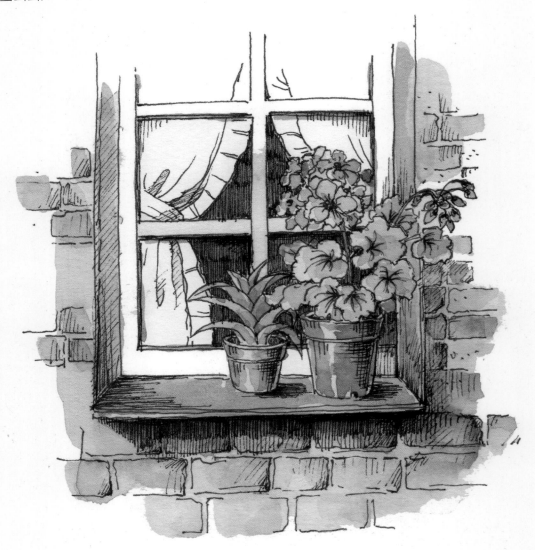

① 창문 프레임과 화분의 크기를 정해 스케치해 줍니다. 이때 식물이 그려질 공간을 비워 두고 그려 주세요.

② 비워 둔 공간에 꽃과 다육식물을 그려 주세요.

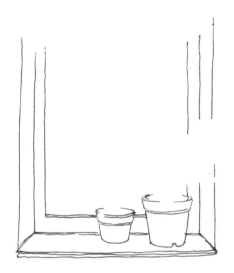

✏️ 창문 프레임이 화분과 맞닿아 겹쳐 지나가므로 화분 위치를 남겨 두고 그리거나, 위치를 대략적으로 잡아 연필 밑그림 스케치를 한 후 그려도 좋습니다.

③ 창문 안쪽에 커튼을 그린 후 바깥벽에 벽돌을 스케치합니다. 벽돌을 빼곡하게 채우기보다 공간을 띄워 듬성듬성하게 편안한 느낌으로 그려 주세요.

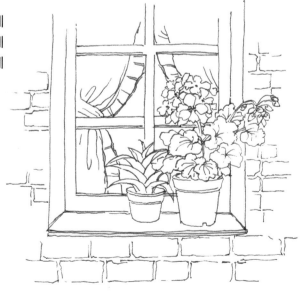

④ 커튼 안쪽은 그림상 가장 어두운 부분입니다. 짧은 스트로크를 반복적으로 겹쳐 음영을 나타내 주세요. 상대적으로 화분 속 식물은 최소한의 터치로 밝은 입체감을 표현해 보세요. 바깥벽의 벽돌도 약간의 음영을 넣어 스케치를 완성해 봅시다.

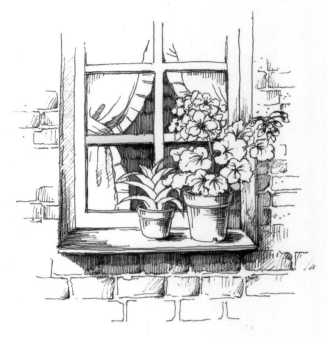

⑤ 펜 스케치한 꽃에 색을 칠해 보세요. 펜 스케치 위에 너무 진하지 않게 칠하는 것이 좋습니다. 화분과 다육식물도 칠해 주세요.

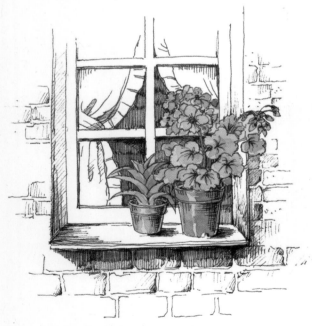

꽃: 퍼머넌트 마젠타 / 퍼머넌트 레드
다육식물: 옐로 그린+밤부 그린
화분: 옐로 오커 / 번트시엔나

⑥ 창틀을 칠해 주세요. 벽을 칠할 때 물을 충분히 섞어 옅은 색으로 전체를 칠한 후 마르면 벽돌을 듬성듬성 칠합니다.

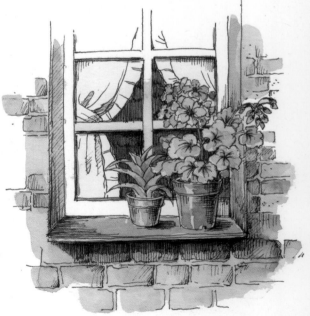

창틀: 세룰리안블루+밤부 그린
벽: 옐로 오커
벽돌: 번트시엔나+번트 엄버

집과 나무

세컨드 하우스 느낌의 아담한 집과 멋스런 나무가 함께 있는 풍경입니다. 순서대로 따라 그려 보세요. 수평으로 놓인 구도의 원근감을 표현할 때 먼저 가장 앞쪽에 있는 대문과 대문 뒤로 있는 집, 집 우측의 풀과 나무의 위치를 순서대로 확인한 후 그려 보세요.

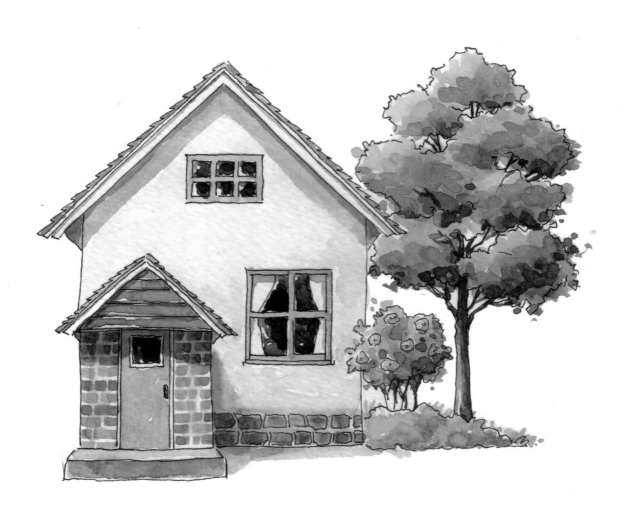

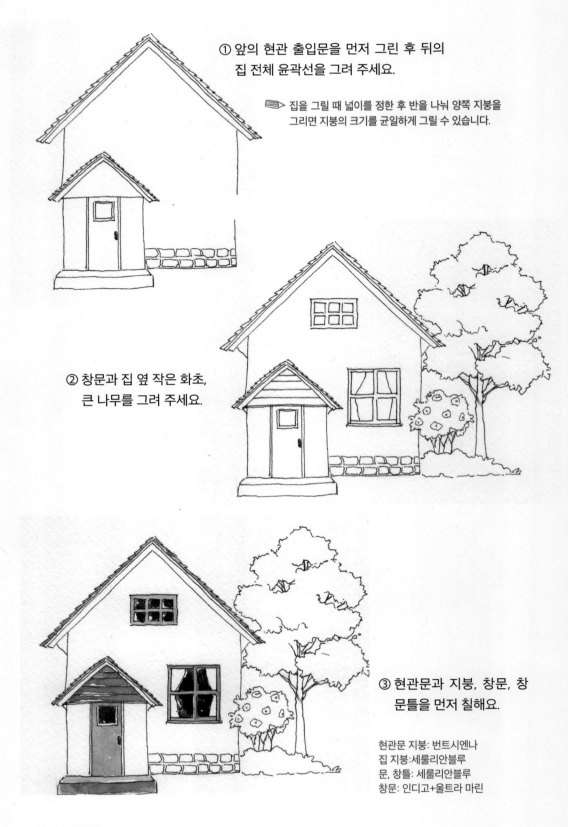

① 앞의 현관 출입문을 먼저 그린 후 뒤의
집 전체 윤곽선을 그려 주세요.

✏️ 집을 그릴 때 넓이를 정한 후 반을 나눠 양쪽 지붕을
그리면 지붕의 크기를 균일하게 그릴 수 있습니다.

② 창문과 집 옆 작은 화초,
큰 나무를 그려 주세요.

③ 현관문과 지붕, 창문, 창
문틀을 먼저 칠해요.

현관문 지붕: 번트시엔나
집 지붕:세룰리안블루
문, 창틀: 세룰리안블루
창문: 인디고+울트라 마린

④ 벽돌은 얇은 납작붓을 가로 방향으로 눕혀 붓 자국이 직사각형으로 나오도록 규칙적으로 찍어서 표현해 보세요. 지붕 아래 그늘진 그림자도 칠해 줍니다.

벽돌: 번트시엔나
　　　번트시엔나+레드 바이올렛
그림자: 인단트론 블루+번트 엄버 (소량)

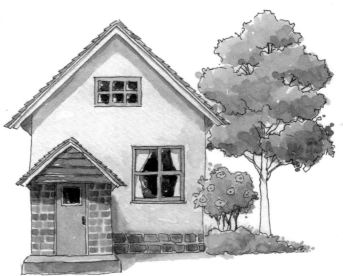

⑤ 집의 담벼락을 옅은 색으로 칠해 주세요. 이어서 풀과 나무의 색을 밝음-중간 단계 순으로 칠해 줍니다.

담벼락: 옐로 오커+화이트
풀과 나무: 옐로 그린+세룰리안블루
　　　세룰리안블루+비리디언+번트 엄버 (소량)

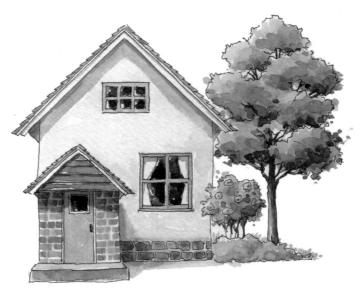

⑥ 나뭇잎의 가장 어두운 음영을 표현하고 나무 기둥과 나뭇가지를 그려 완성합니다.

나뭇잎: 비리디언+인디고 (소량)
나무 기둥, 가지: 번트 엄버+세피아 (소량)

빨간 문의 카페

펜의 종류, 물감과 물, 종이의 성질을 조금씩 이해해 가면서 멋진 어반 스케치를 위해 점차 요령을 익혀 봅시다.

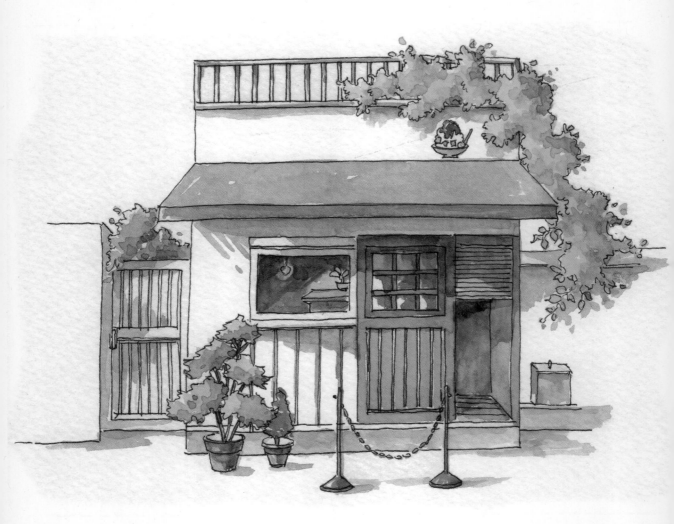

① 카페 외곽 라인과 차양막을 그린 후 두 개의 선이 포개어 지나가지 않도록 화분을 먼저 그려 주세요.

② 창문과 문 등의 모양을 자세히 관찰한 후 그려 주세요.

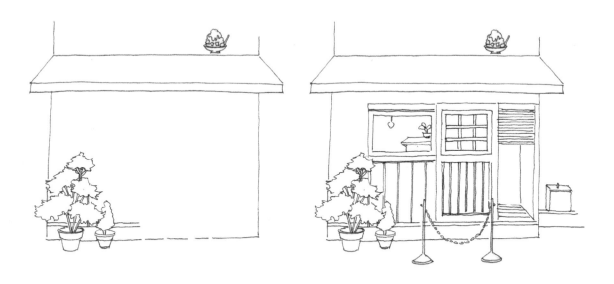

③ 옥상과 우측 담장의 넝쿨 화초를 드로잉 선을 살려 그리고 좌측 대문 등을 그려 주세요.

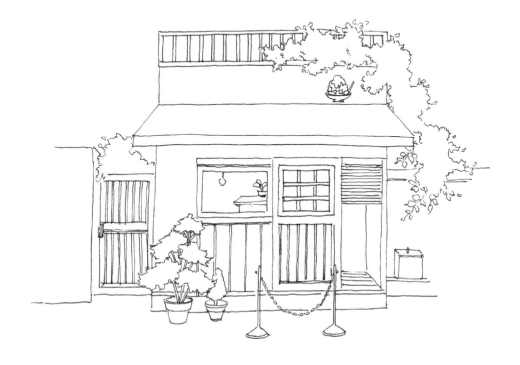

④ 차양막과 카페의 문, 입구의 블라인드, 화
분 색을 칠해 주세요.

차양막: 퍼머넌트 마젠타+울트라 마린
출입문: 퍼머넌트 레드
블라인드, 화분: 번트시엔나

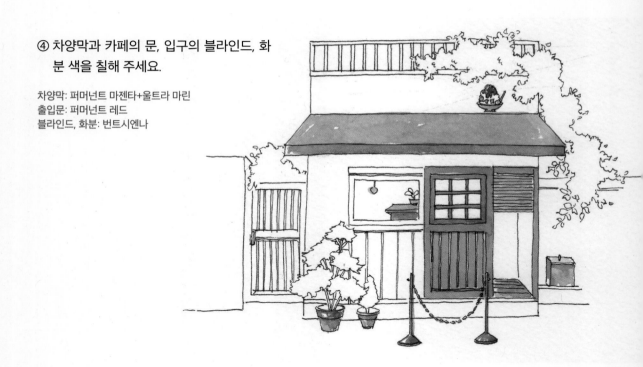

⑤ 화분과 담쟁이 등 초록 식물을 칠한 후 그림자를 투명감 있게 칠해 줍니다. 어두운 곳의 명암을 너
무 진하게 칠해 탁한 느낌이 들지 않도록 가볍게 칠해 완성합니다.

담쟁이, 화분의 화초: 레몬옐로+샙 그린
　　　　　샙 그린+밤부 그린
그림자: 인단트론 블루+세피아

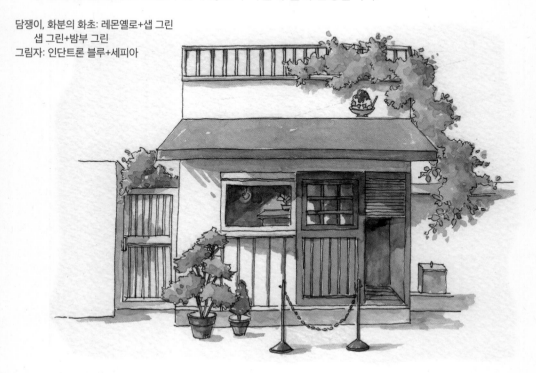

가을의 작은 교회

짙은 푸른색의 지붕과 하얀 외벽이 인상적인 교회 풍경입니다. 가을빛으로 물든 단풍나무들이 평화롭게 교회를 감싸고 있는 간결한 구도 속에서 색과 명암으로 안정감 있게 그려 봅시다.

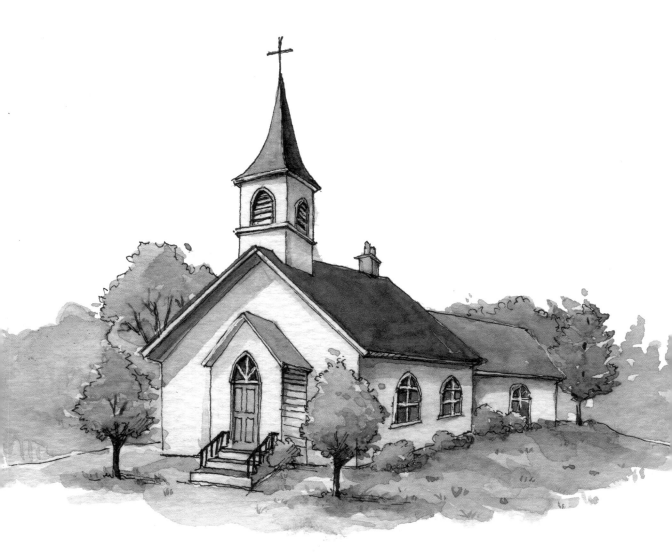

① 교회의 전체 형태와 첨탑, 삼각 지붕의 기울기와 각도, 비례를 관찰한 후 외곽선을 스케치합니다.

✏️ 탑 위에 꼭짓점을 찍은 뒤 중심점을 잡고 맨 위 뾰족한 탑을 그려요.

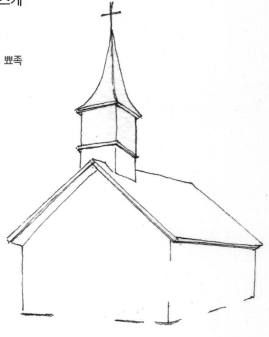

② 건물의 창문과 문을 세밀하게 그린 후 주변의 나무와 풀을 간단히 배치합니다.

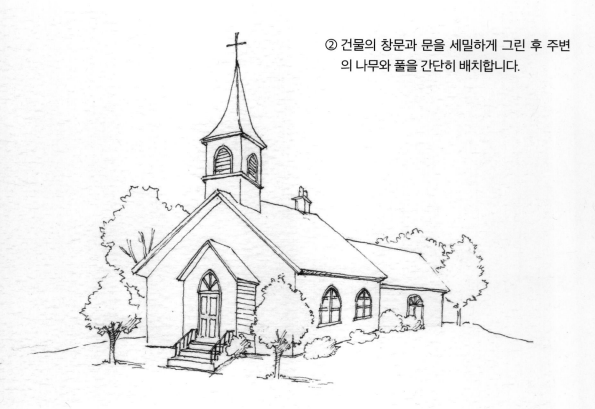

③ 지붕과 창문, 문부터 채색을 시작해 구조가 명확히 보이도록 합니다 옅은 색으로 지붕 아래 그림자, 벽의 음영을 표현해 주세요.

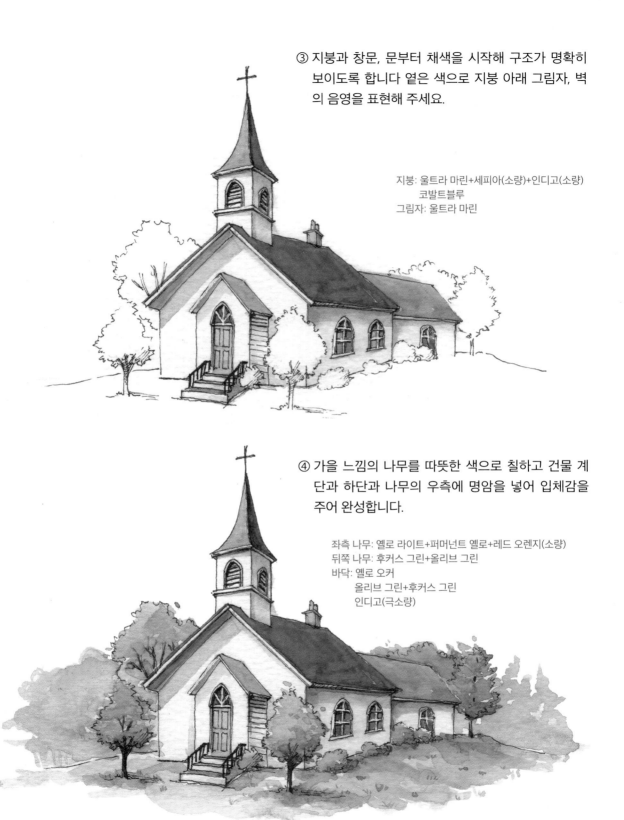

지붕: 울트라 마린+세피아(소량)+인디고(소량)
　　　코발트블루
그림자: 울트라 마린

④ 가을 느낌의 나무를 따뜻한 색으로 칠하고 건물 계단과 하단과 나무의 우측에 명암을 넣어 입체감을 주어 완성합니다.

좌측 나무: 옐로 라이트+퍼머넌트 옐로+레드 오렌지(소량)
뒤쪽 나무: 후커스 그린+올리브 그린
바닥: 옐로 오커
　　　올리브 그린+후커스 그린
　　　인디고(극소량)

카페 앞 자동차

조용한 골목길 앞마당이 있는 작은 테이크아웃 카페 앞에 멈춰 서 있는 붉은색 자동차와 싱그러운 나무의 일상 속 여유로운 분위기를 그려 보세요.

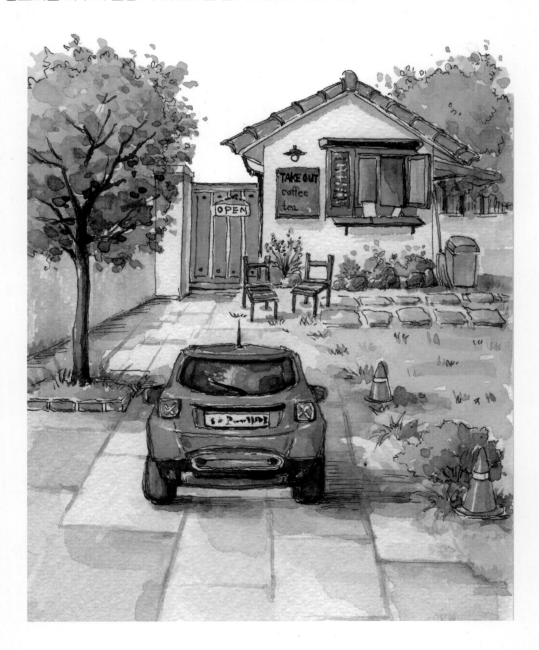

① 종이를 2등분했을 때 중간쯤 위치에 자동차를 그려 주세요. 자동차의 비율이 어색하지 않도록 관찰하며 그려 봅시다.

② 자동차 앞면에 마주 보이는 카페와 화분들, 작은 의자를 그려 주세요.

③ 좌측의 큰 나무와 우측 카페 앞마당을 그려 주세요.

④ 붉은색의 차체를 칠하고 바퀴, 창도 칠합니다. 카페 문과 지붕 등도 칠해 주세요.

차체: 퍼머넌트 레드　　　　카페 문: 퍼머넌트 레드
차 유리창: 인디고 / 인단트론 블루　　지붕: 로 시엔나
바퀴: 인디고+블랙(소량)　　창틀: 번트시엔나

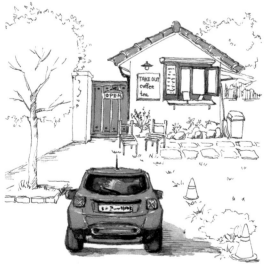

⑤ 큰 나무의 색을 밝음-중간-어두움 단계의 색을 섞어 붓으로 톡톡 찍는 느낌으로 초벌 색을 칠하고 나무 기둥을 칠해요. 카페 뒤쪽의 나무를 이미지 위주로 칠한 후 카페 앞 작은 의자, 화분, 디딤돌, 창을 칠해 주세요.

큰 나무: 리프 그린+옐로 그린
　　　　퍼머넌트 그린+샙 그린
　　　　후커스 그린+밤부 그린
카페 뒤쪽 나무: 세룰리안블루+ 퍼머넌트 그린(소량)
카페 유리창: 인단트론 블루+인디고

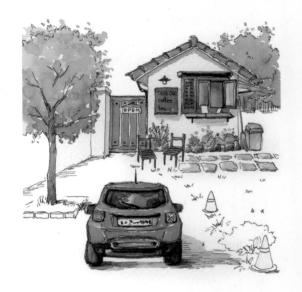

⑥ 카페 앞마당의 잔디 색을 칠하고 바닥과 그림자를 옅은 느낌으로 칠해 완성합니다.

앞마당: 리프 그린+옐로 그린
　　　　퍼머넌트 그린+샙 그린
　　　　샙 그린+밤부 그린
바닥 돌: 울트라 마린+번트 엄버
　　　　옐로 오커(소량)
그림자: 인단트론 블루+컴포즈 바이올렛(소량)
　　　　울트라 마린+번트 엄버(소량)

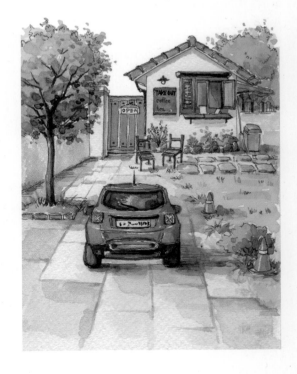

제주도 유채꽃 마을

제주도 유채꽃밭이 아름다운 바닷가의 조용한 마을 그리기입니다. 멀리 보이는 수평선과 맞닿은 하늘, 유채꽃밭을 그리는 과정을 익혀 봅시다.

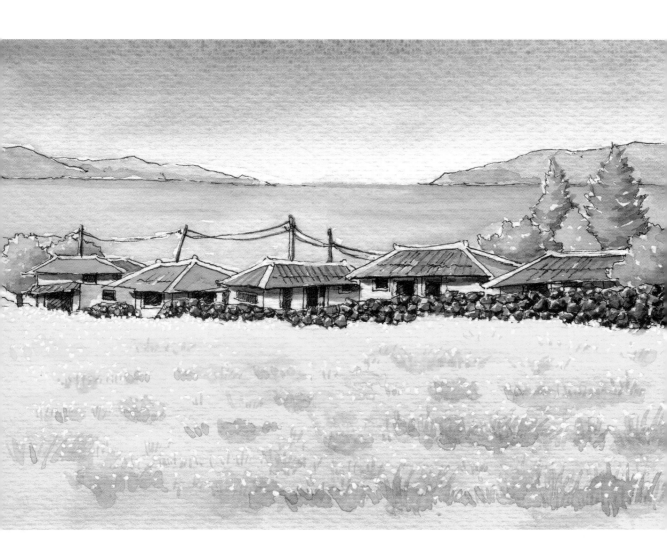

① 유채꽃밭이 끝나는 부분을 경계선
　으로 긋고 그 위 여러 채의 집을 그
　려 줍니다.

② 수평선과 멀리 보이는 섬을 그린 후
　제주도의 특징인 돌담과 나무, 전봇
　대를 그려 주세요.

③ 큰 붓을 사용해 물 칠을 한 후 물이 마르기 전에 하늘의 색을 위에서 아래로 점차 짙은 색-옅은 색 순
　서로 칠합니다. 바다와 유채꽃밭 역시 같은 방법으로 얇게 색을 입혀 줍니다.

하늘: 코발트블루
바다: 세룰리안블루
　　　 세룰리안블루+옐로 그린 (소량)
유채꽃밭: 레몬옐로
　　　　 레몬옐로+옐로 오커

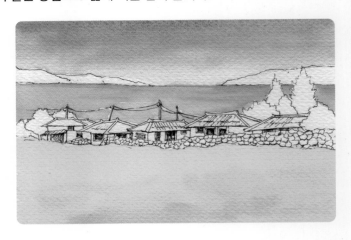

✏️ 하늘 칠할 색은 물 칠 전에 미리 만들어
　　놓으면 도움됩니다.

④ 수평선 위에 멀리 보이는 섬을 원근감을 살려 옅은 색으로 칠해 주세요. 마을의 집, 지붕, 돌담, 나무를 각각의 색으로 칠한 후 처마 밑 어두운 그림자도 색을 칠해 줍니다. 유채꽃밭에 덩어리감을 나타내기 위해 먼저 옅은 색으로 음영을 나타내 주세요.

해안가 섬: 울트라 마린+ 바이올렛
지붕: 코발트블루 / 퍼머넌트 레드
 옐로 그린+밤부 그린
돌담: 번트 엄버+세피아
 반다이크 브라운+인디고
나무: 옐로 그린+세피아
 세룰리안블루+비리디언+번트 엄버 (소량)
그림자: 인디고+울트라 마린
유채꽃밭: 샙 그린+번트시엔나 (소량)

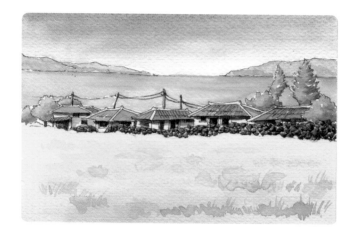

⑤ 유채꽃밭에 옅은 색으로 무리 지어 피어 있는 꽃의 덩어리감을 듬성듬성 표현한 후 멀리 반짝이는 꽃들의 이미지를 화이트 펜으로 점을 찍듯 나타내 보세요.

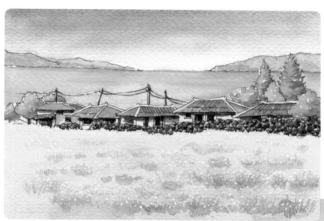

유채꽃밭: 퍼머넌트 옐로+옐로 오커
 샙 그린+번트시엔나

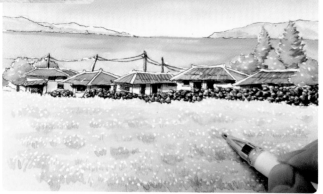

화이트 펜: uni boll Signo 0,7mm

바다가 보이는 집

뒷배경에 바다가 보이는 집 풍경입니다. 앞면의 집과 나무가 크고, 맨 앞에는 정원이 있습니다. 뒤쪽의 배경에는 작은 침엽수들이 있고 그 뒤로 하늘과 바다가 맞닿아 있습니다. 아래 그림을 따라 그려 보면서 단계별로 원근감이 어떻게 적용되는지 활용해 보세요.

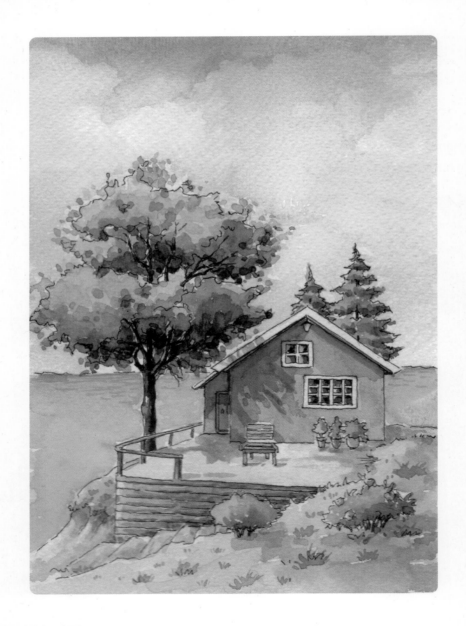

① 종이를 1/2등분한 후 하단 중간쯤 위치에 덱 이 그려질 자리를 비워 두고 집과 창문, 의자, 미니 화분을 그려 줍니다.

② 앞쪽의 정원, 나무 덱과 계단을 그려 주세요.

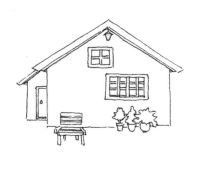

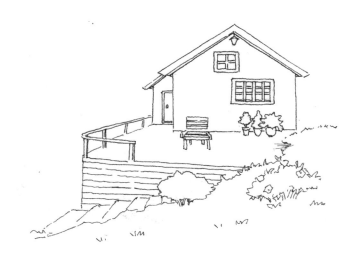

③ 좌측 집 옆에 있는 큰 나무와 집 뒤 침엽수도 그려 줍니다.

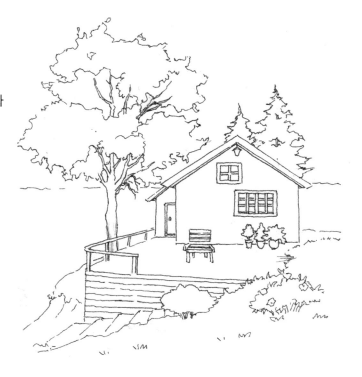

④ 집의 담벼락 색을 칠하고 좀 더 진한 색으
　로 음영도 표현해 보세요.

집 담벼락: 퍼머넌트 오렌지+퍼머넌트 레드
집의 그늘진 곳: 퍼머넌트 오렌지+퍼머넌트 레드
의자: 코발트블루

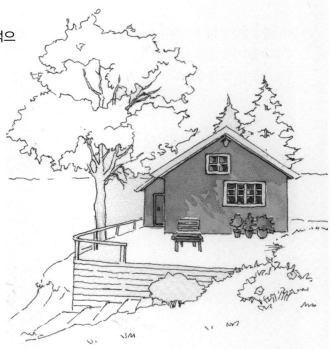

⑤ 덱과 정원에 햇빛을 받아 밝은 곳은 연하게,
　어두운 부분은 좀 더 진하게 구분하여 음영
　을 표현해 줍니다.

덱: 옐로 오커 / 옐로 오커+번트시엔나
정원: 레몬옐로+옐로 그린 / 옐로 그린+샙 그린
　　비리디언+세룰리안블루

⑥ 좌측 집 옆의 큰 나무와 집 뒤의 침엽수에 음
　영을 주면서 색을 칠해 주세요.

큰 나무: 레몬옐로+샙 그린 / 샙 그린+밤부 그린
　　비리디언+번트 엄버 / 번트 엄버
침엽수: 울트라 마린+바이올렛 / 비리디언+울트라 마린

⑦ 좌측의 큰 나무에 어두운 부분의 음영을 좀 더
 진하게 칠해요. 이때 붓 터치 흔적을 자연스럽
 게 남겨 나무의 양감을 살려 줍니다. 집 뒤의 침
 엽수도 한 번 더 진하게 칠해 주세요. 집 뒤의 바
 다색을 칠할 때 투명한 느낌을 주기 위해 색을
 두 가지 이상 섞지 않는 것이 효과적입니다. 세
 룰리안블루와 옐로 그린 소량을 섞어 에메랄드
 빛 바다를 연출해 보세요.

큰 나무: 비리디언+세피아 (소량)
 비리디언+인디고 (소량)
침엽수: 울트라 마린+비리디언
바다: 세룰리안블루 / 세룰리안블루+옐로 그린

⑧ 하늘에 먼저 물 칠을 한 후 색을
 칠해 주세요. 이때 흰 구름의 위치
 에는 물 칠을 하지 않아야 뭉게구
 름의 이미지를 쉽게 남길 수 있습
 니다.

하늘: 코발트블루 (진한 곳)
 세룰리안블루 (옅은 곳)

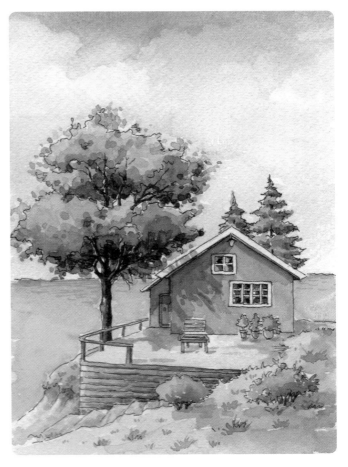

이른 아침 거리

요즘은 이른 아침 상쾌한 하루를 시작하는 것이 선물에 가깝습니다. 상쾌한 어느 날 가게 앞을 표현해 봅니다. 가게의 실제 모습을 사실적으로 옮기는 작업이 아니라 느낌을 살려 감성적인 스케치 위주로 그려 보겠습니다.

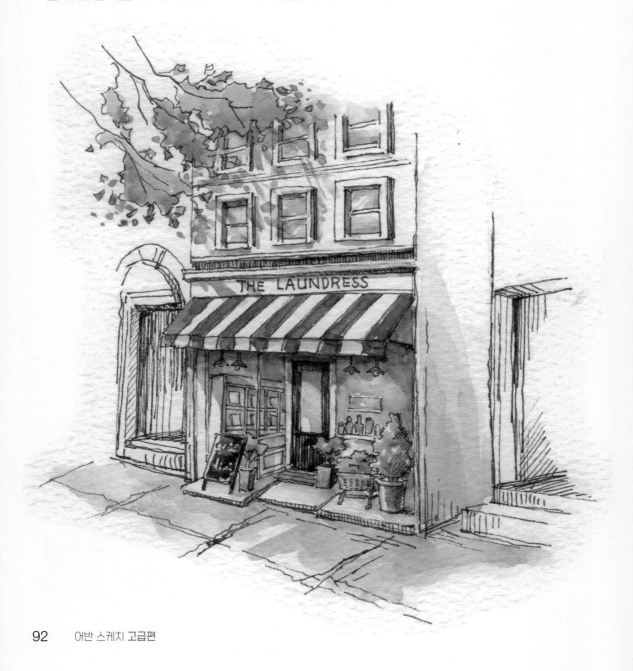

① 우측 옆면이 들어갈 위치를 정한 후 가게를 앞에서 본 모습을 먼저 그려 주세요.

② 가게 2층의 창문과 그림 구도상 살짝 위에 보이는 나뭇가지도 그려 주세요.

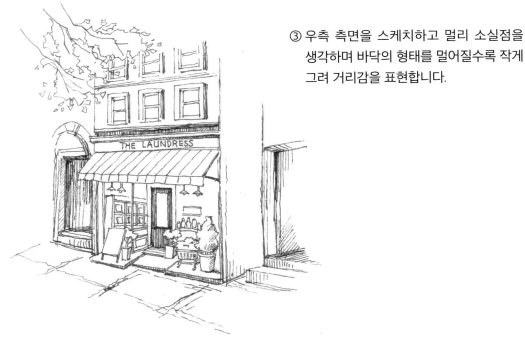

③ 우측 측면을 스케치하고 멀리 소실점을 생각하며 바닥의 형태를 멀어질수록 작게 그려 거리감을 표현합니다.

④ 가게의 앞면부터 채색해 주세요.

⑤ 창문과 나뭇잎을 칠해요.

창문: 세룰리안블루 / 번트시엔나
나뭇잎: 레몬옐로+후커스 그린
　　　　레몬옐로+후커스 그린+세룰리안블루

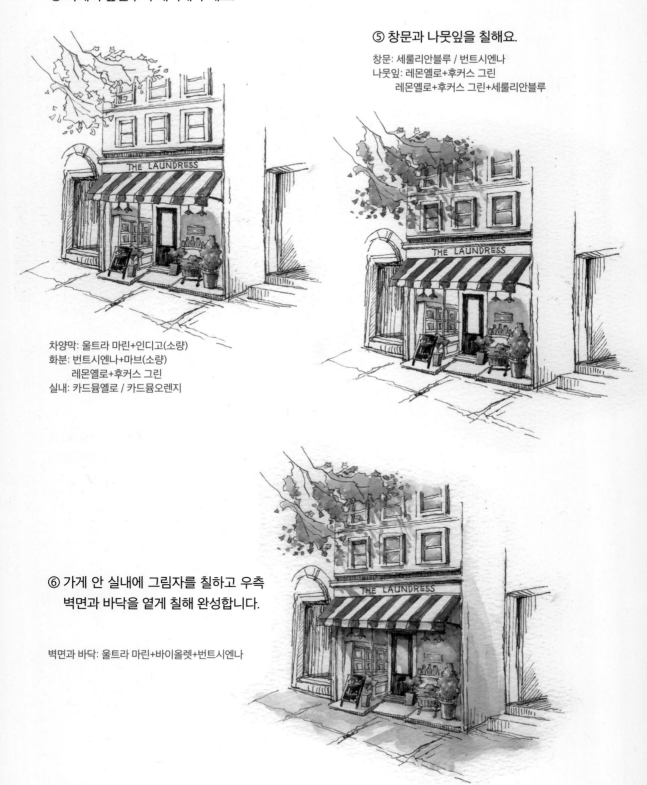

차양막: 울트라 마린+인디고(소량)
화분: 번트시엔나+마브(소량)
　　　레몬옐로+후커스 그린
실내: 카드뮴옐로 / 카드뮴오렌지

⑥ 가게 안 실내에 그림자를 칠하고 우측
　벽면과 바닥을 옅게 칠해 완성합니다.

벽면과 바닥: 울트라 마린+바이올렛+번트시엔나

강아지와 산책하는 여자

풍경 속에 사람을 넣는 것은 그림에 이야기를 불어넣는 방법이기도 합니다. 굳이 얼굴 표정을 그리지 않아도 걸어가는 움직임과 방향, 편안한 복장, 주변의 나무, 길 등을 자연스럽게 스케치해서 그림 속에 이야기를 만들어 봅시다.

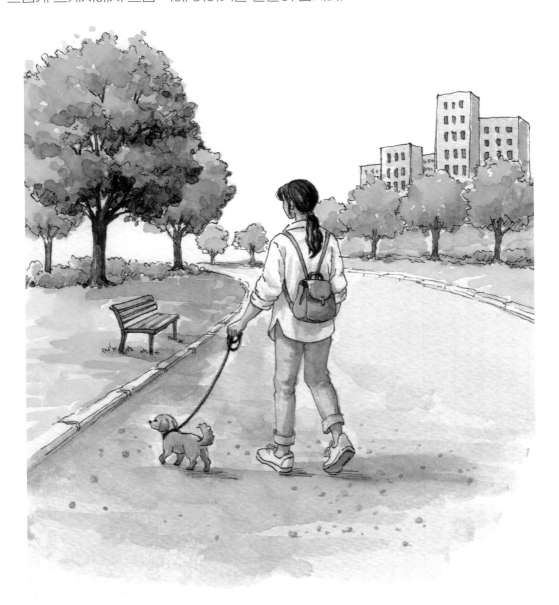

① 강아지와 산책하는 여자의 뒷모습입니다. 사람을 그릴 때 「오늘은 어반 스케치」 기본 편의 사람 그리기를 참조하여 3:3 비율로 스케치해 주세요.

② 좌측에 강아지를 그리고 멀리 보이는 벤치와 나무들을 스케치해 주세요.

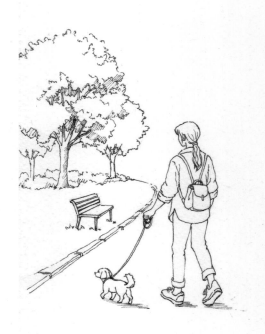

③ 우측 앞면에 건물과 나무를 작게 그
려 거리감을 표현해요.

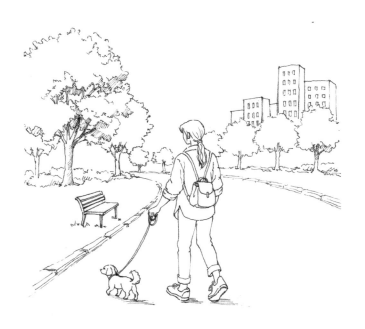

④ 산책하는 여자의 뒷모습 옷과 가방
 을 먼저 칠해주세요. 강아지의 색을
 칠한 후 바닥의 그림자를 가볍게 표
 현합니다.

흰 셔츠: 울트라 마린
머리: 번트시엔나(소량)+번트 엄버
 번트 엄버+반다이크 브라운
 반다이크 브라운+세피아
가방: 로 시엔나
 번트 엄버
바지: 세룰리안블루
 코발트블루
강아지: 로 시엔나
 번트 엄버
그림자: 인디고+ 울트라 마린

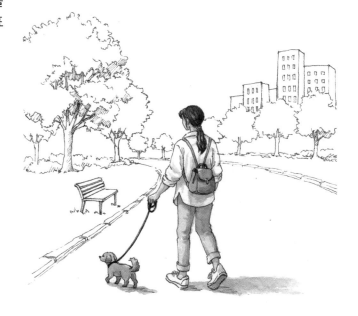

⑤ 좌측의 벤치를 색칠한 후 큰 나무는 진하게, 뒤의 나무는 연하게 붓 터치를 콕콕 찍듯이 칠해 줍니다. 바닥의 색도 연하게 칠해 주세요.

큰 나무: 리프 그린+옐로 그린
　　　퍼머넌트 그린+샙 그린
　　　밤부 그린+후커스 그린
　　　반다이크 그린+후커스 그린(소량)
작은 나무: 세룰리안블루+샙 그린
　　　세룰리안블루(소량)+후커스 그린
나무 기둥: 번트 엄버
　　　반다이크 브라운+세피아
바닥: 옐로 오커
　　　인단트론 블루+번트 엄버(극소량)
　　　울트라 마린(소량)

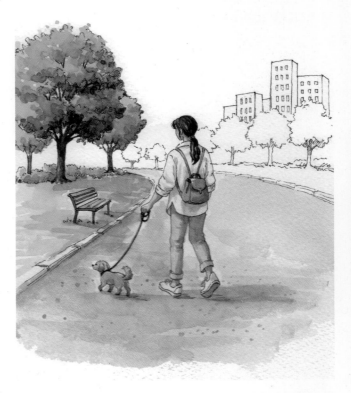

⑥ 우측에 멀리 보이는 건물을 원근감을 나타내기 위해 옅은 색으로 칠한 후 나무를 대략적으로 칠해 완성합니다.

건물: 인단트론 블루
　　　인단트론 블루+번트 엄버
　　　울트라 마린+레드 바이올렛
나무: 세룰리안블루+후커스 그린(소량)
　　　퍼머넌트 그린+샙 그린(소량)

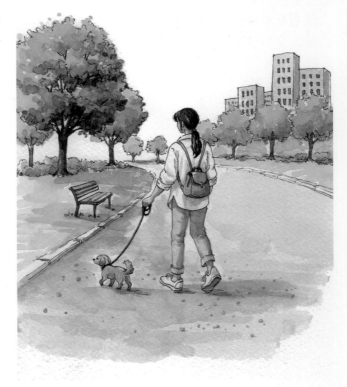

유럽의 거리

중세 유럽의 매력적인 건물 풍경들을 담고 있는 도시 로텐부르크 플뢴라인(The Plonlein) 그리기입니다. 인상적인 건물의 특징을 살려 스케치해 봅시다.

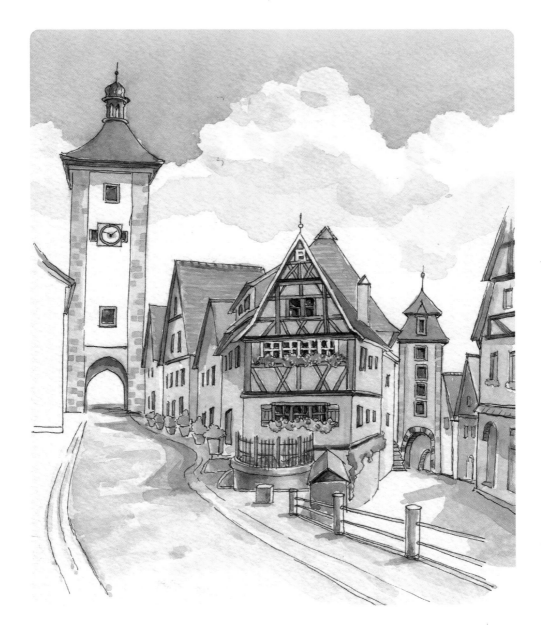

① 정면 중앙에 보이는 시선에서 가장 가까운 건물을 포인트로 먼저 그려 주세요.

② 독일의 중세 목조건물의 특징이 돋보이는 나무 벽 장식과 창문 등을 좀 더 자세히 그린 후 보도블록 기둥의 거리감을 살려 스케치 합니다.

✏️ 종이에 연필로 선을 그어 4등분하고 시선에서 가까운 중앙 위치의 건물부터 스케치해서 중심을 잡아 가면 복잡한 건물을 그리는 데 도움이 됩니다.

③ 좌측 시계탑 건물까지 거리감을 예측해 건물들이 너무 크지 않게 원근감을 살려 그려 주세요.

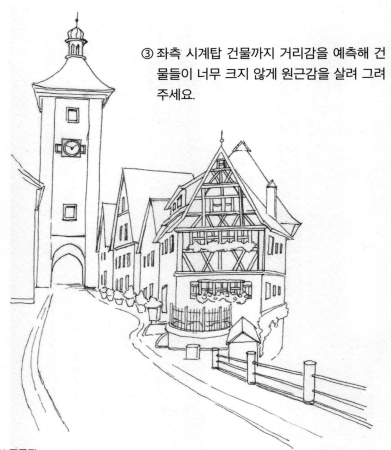

④ 우측 건물도 멀리 보이는 건물부
 터 원근감을 살려 스케치합니다.

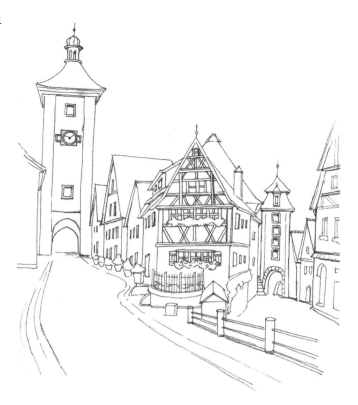

⑤ 중앙에 자리한 목조건물에 창문, 목
 조 벽 장식, 화초 등을 얇은 붓으로
 디테일을 살려 가며 색을 칠해요.

나무 벽 장식: 번트시엔나+번트 엄버
유리 창문: 울트라 마린+인디고
화초: 레몬옐로+샙 그린
 샙 그린

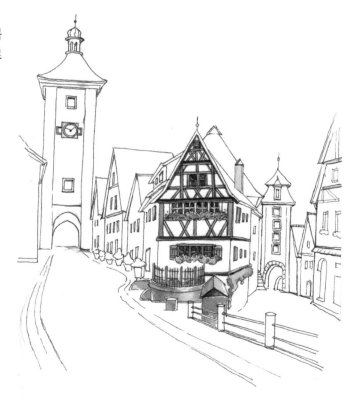

⑥ 옹기종기 모인 마을의 느낌을 지
 역의 특징을 살려 파스텔 톤의 밝
 은 색상으로 표현해 보세요.

지붕: 퍼머넌트 마젠타
 퍼머넌트 레드+레드 오렌지
중앙건물 벽: 옐로 오커+번트시엔나 (소량)
좌측 건물 벽: 마젠타
 옐로 그린+세룰리안블루

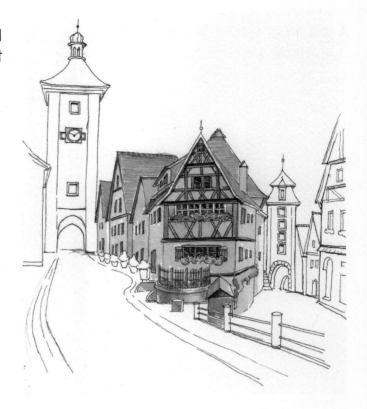

⑦ 시계탑 건물 지붕을 밝은색으로
 칠하고 바닥 그림자를 표현해 보
 세요. 바닥 그림자는 너무 어둡지
 않게 칠해 줍니다.

시계탑 지붕: 퍼머넌트 마젠타
 퍼머넌트 레드
시계탑 벽: 옐로 오커+화이트
 옐로 오커+번트시엔나
바닥 그림자: 울트라 마린+인디고

⑧ 우측 건물을 마저 칠한 후 바닥에 그림자 색을 칠해 주세요.

건물 지붕: 퍼머넌트 마젠타+퍼머넌트 레드
집 담벼락: 레몬옐로+옐로 그린
그림자: 울트라 마린+인디고

⑨ 뭉게구름이 들어갈 자리를 하얗게 비워 두고 납작붓을 사용하여 하늘 부분에 물 칠을 해 준 후 물기가 마르기 전 하늘을 색칠해 주세요. 남은 물감을 물과 섞어 흰 구름 하단 쪽에 그림자를 표현해 완성합니다.

하늘: 코발트블루

벚꽃이 활짝 핀 시골집

봄의 정취를 가득 담은 한적한 시골 마을의 일상입니다. 벚꽃이 만개한 나무와 살랑이는 바람에 흩날리는 벚꽃잎, 따뜻한 햇살 아래 한적한 시골 마을의 봄날 풍경을 그려 봅시다.

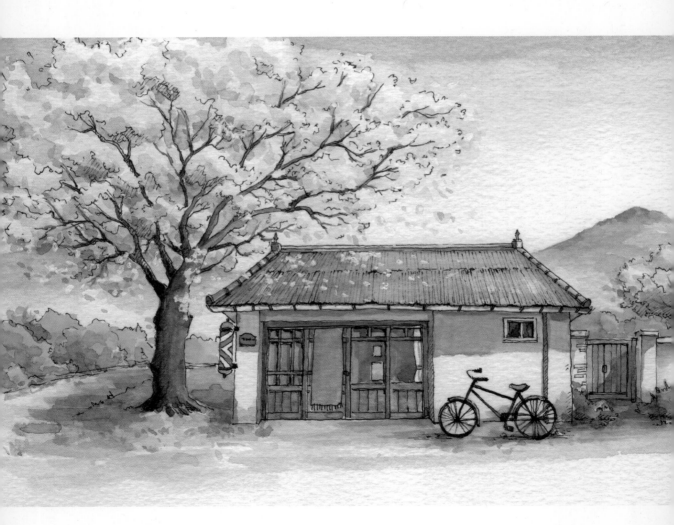

① 종이의 중앙에 시골의 오래된 듯한 이발소 건물의 크기를 잡은 후 지붕과 문틀, 벽면의 비율을 안정감 있게 스케치합니다. 이발소 앞에 세워져 있는 자전거의 라인도 그려 주세요.

② 이발소 옆에 좌측 벚나무의 기둥을 먼저 그린 후 잔가지와 꽃잎의 부드러운 덩어리감을 표현해 주세요. 우측 울타리 담벼락과 나무문, 멀리 있는 나무들도 그려 주세요.

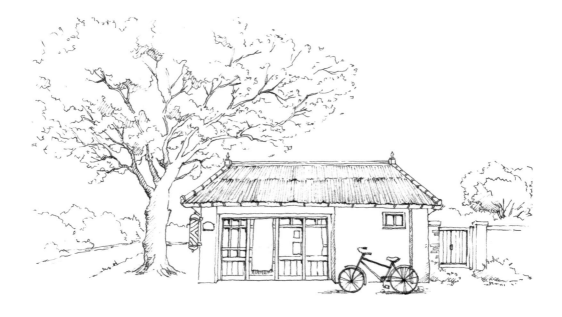

③ 벚꽃의 표현은 붓 끝을 이용해 옅은 분홍색으로 살짝 찍어 내듯 표현합니다. 아래쪽에 색의 단계를 조금씩 진하게 섞어 덩어리감을 표현해 주세요. 나무를 칠할 때 얇은 가지는 세필을 사용해 위로 갈수록 점점 얇게 그려 주세요.

벚꽃잎: 오페라(극소량)+물 넉넉히
오페라+울트라 마린(극소량)
나무 기둥, 가지: 반다이크 브라운+세피아

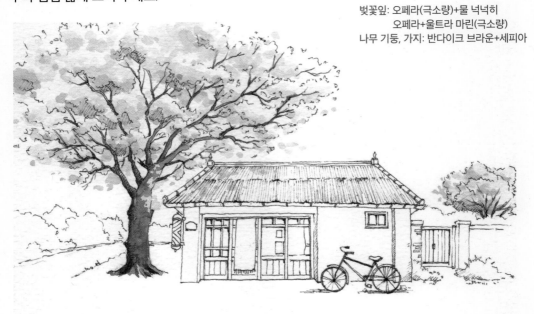

④ 집의 지붕 색을 칠하고 나무 색의 문틀을 칠해 주세요. 유리창은 하늘빛을 반영해 맑은 느낌으로 밑색을 칠한 후 짙은 색을 섞어 부분적으로 칠합니다. 자전거는 블랙을 사용해 라인을 강조해 주세요.

지붕: 코발트블루
문틀: 번트시엔나+컴포즈 바이올렛

유리창: 세룰리안블루 / 인디고+세피아
천: 퍼머넌트 레드+레드 오렌지(소량)

처마 그늘: 울트라 마린+번트 엄버(소량)
자전거: 블랙+인디고(소량)

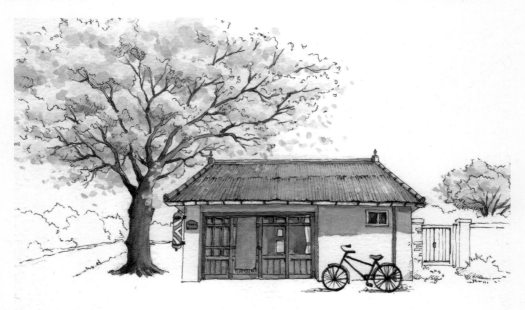

⑤ 우측 울타리 그늘과 나무문을 칠하고 멀리 있는 나무와 풀의 색을 칠해 주세요.

울타리 나무문: 옐로 오커+로 시엔나(소량)
울타리 벽: 울트라 마린+번트 엄버(소량)

멀리 있는 나무: 리프 그린+옐로 그린
퍼머넌트 그린+밤부 그린
밤부 그린+세룰리안블루

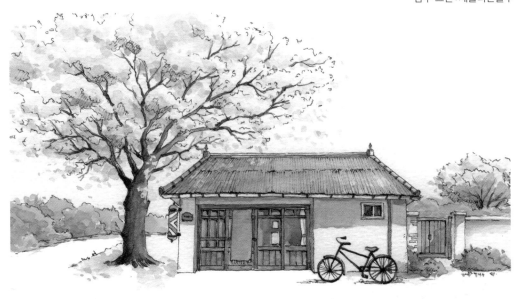

⑥ 길의 바닥 색을 황토색−초록색 순으로 칠하고 음영도 표현해
주세요. 먼 산과 하늘의 색을 옅은 색으로 칠해 완성합니다.

하늘: 코발트블루 먼 산: 울트라 마린
바닥: 옐로 오커 / 로 시엔나
그림자: 울트라 마린+반다이크 브라운(소량)

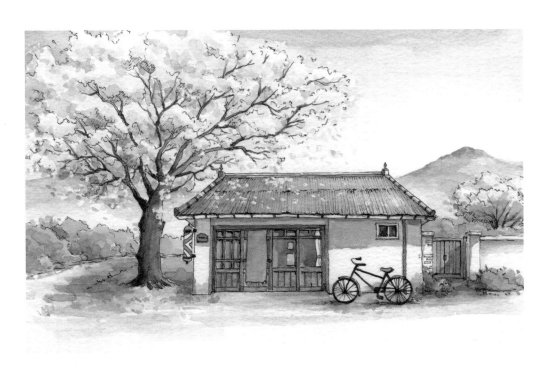

여름날 오후 꽃나무

햇살이 눈부신 여름날 오후 앞마당에 고양이 한 마리가 편하게 앉아 놀고 있어요.
초록 잎 꽃나무가 싱그러운 여름날 풍경입니다. 꽃나무를 스케치하고 단계별로 차근차
근 채색해 보세요.

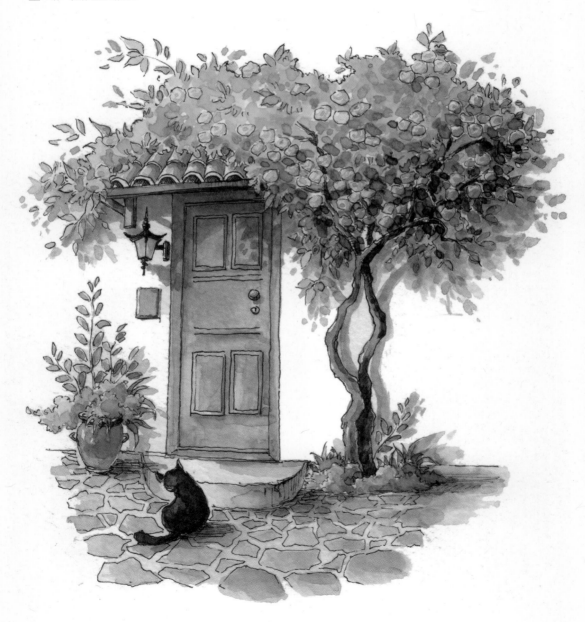

① 우측 꽃나무가 그려질 공간을 비워 두고 대문
과 지붕을 스케치해 주세요. 지붕 위에 넝쿨
의 좌측 일부를 외곽선을 따라 그려 줍니다.

② 우측 공간에 꽃나무 기둥을 그린 후 넝쿨의 실
루엣을 따라 나머지 부분을 그려 주세요.

③ 좌측 하단에 화분 식물을 그리고 집 앞에
있는 고양이와 디딤돌을 그려 주세요.

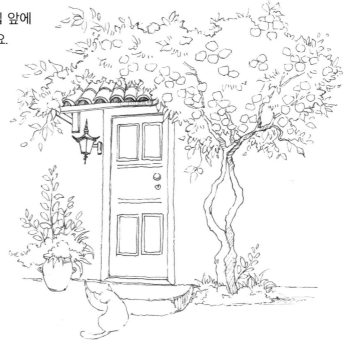

④ 바닥에 깔린 돌을 그릴 때 놓여 있는 모양을 잘 관찰한 후 원근감을 참고하여 지평선 방향으로 평평하게 그려 주세요.

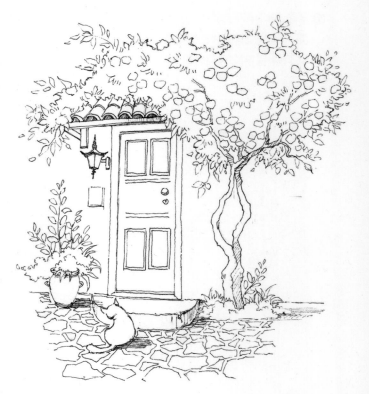

⑤ 대문과 지붕의 색을 칠하고 꽃의 밑 색을 연하게 칠해 주세요.

대문: 코발트블루
지붕: 세룰리안블루
꽃: 오페라

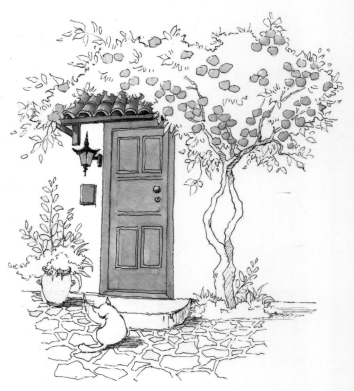

⑥ 나무의 초록 잎을 옅은 색부터 단계별로 1차 채색해 줍니다. 좌측 하단 화분 속 식물도 옅은 색으로 칠해 주세요.

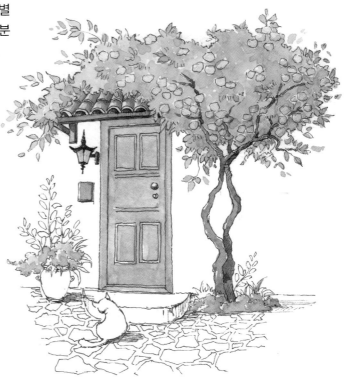

초록 잎: 옐로 그린+리프 그린(소량)
 옐로 그린+퍼머넌트 그린
 옐로 그린+샙 그린(소량)+비리디언(소량)
나무 기둥: 번트 엄버
 반다이크 브라운

⑦ 가벼운 붓 터치로 꽃의 어두운 음영을 표현하고 나뭇잎의 어두운 부분에 좀 더 짙은 색을 칠해 줍니다. 좌측 하단 화분, 디딤돌도 칠해 주세요.

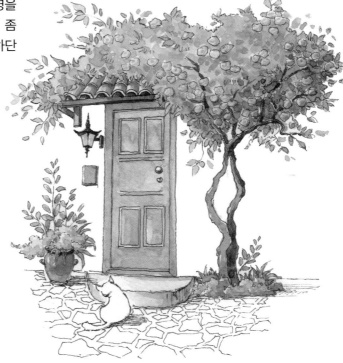

꽃: 오페라+퍼머넌트 레드(소량)
나뭇잎: 샙 그린+후커스 그린+번트 엄버
화분: 번트시엔나+레드 바이올렛
 번트 엄버
문 앞 디딤돌: 옐로 오커
 번트 엄버+인디고(소량)

⑧ 우측 하단 나뭇잎의 음영을 좀 더 진
 하게 마무리하고 집 앞 고양이도 칠해
 주세요.

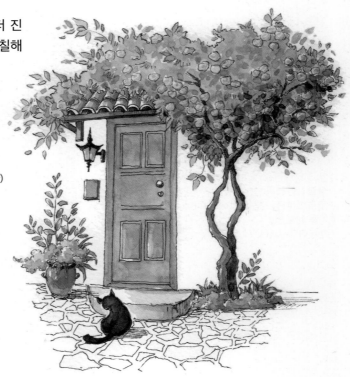

진한 나뭇잎: 비리디언+샙 그린+번트 엄버(소량)
 다크 그린
고양이: 인디고+블랙(소량)

⑨ 지붕 밑과 나무 그늘진 곳의 그림자
 를 표현하고 바닥의 돌을 칠해 완성합
 니다.

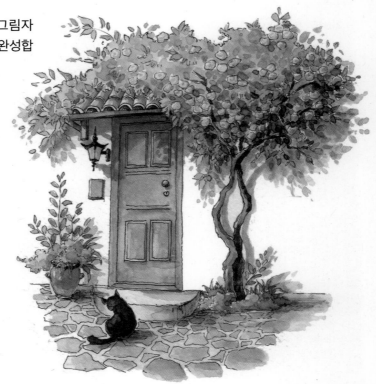

그림자: 인단트론 블루+번트 엄버(소량)
 울트라 마린
바닥의 돌: 옐로 오커+번트 엄버(소량)
 레드 바이올렛+울트라 마린
 인단트론 블루+번트 엄버(소량)

여름 휴양지 펜션

한여름 복잡한 도심을 훌쩍 떠나 도착한 휴양지에서 마주한 탁 트인 바다의 시원하고 청량한 느낌을 살려 그려 봅시다. 멀리 보이는 산은 펜 선 없이 색으로 원근감을 표현해 보세요.

'야자수 그리기'는 오른쪽 큐알을 참고하세요.

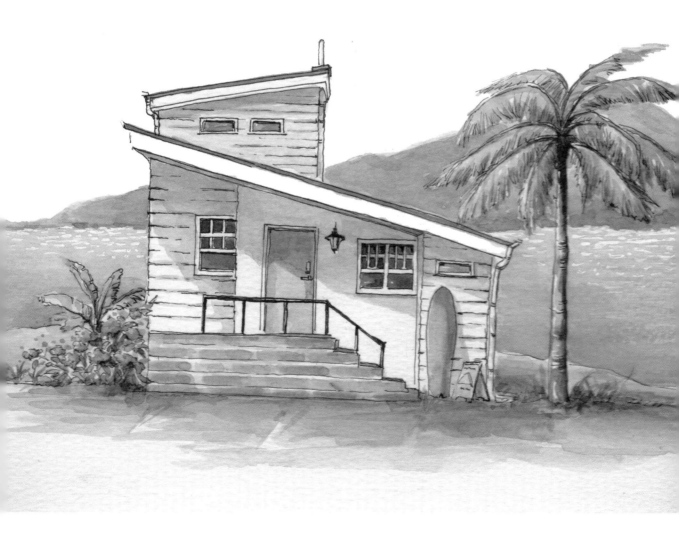

① 펜션의 외곽 크기를 정한 후 스케치해 주세요.

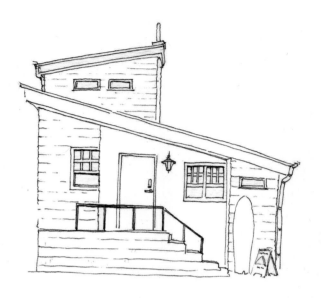

② 펜션 우측 야자수와 좌측의 화초를 그려 주세요.

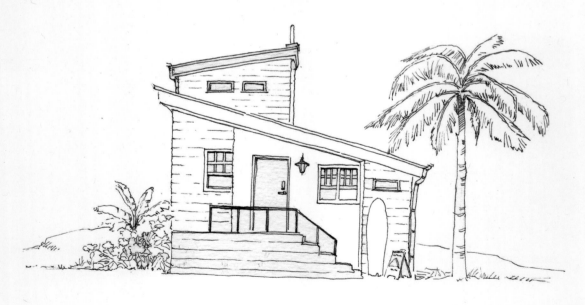

✏️ 야자수 나뭇잎이 일정하게 같은 모양과 크기로 그려지지 않도록
패턴에 변화를 주면서 스케치해 봅시다.

③ 펜션의 2층 다락방과 문, 나무 계단, 창을 칠해 주세요.

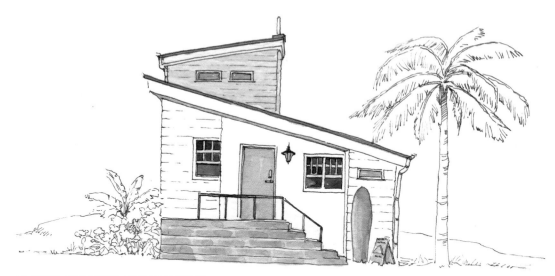

2층 다락방: 세룰리안블루+퍼머넌트 그린(소량)
문: 퍼머넌트 옐로
나무 계단: 옐로 오커 / 옐로 오커+번트시엔나

④ 펜션의 지붕 아래와 집 앞에 그늘진 부분을 표현해 줍니다. 집 뒤쪽의 땅과 좌측의 화초도 칠해 주세요.

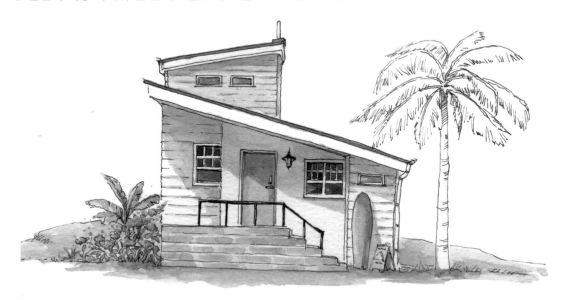

그늘: 울트라 마린+번트 엄버(소량) 좌측 화초: (잎) 옐로 그린 / 샙 그린+후커스 그린(소량)
집 뒤의 땅: 옐로 오커 / 번트시엔나 (꽃) 레드 오렌지 / 퍼머넌트 레드

⑤ 우측에 자리한 야자수도 칠해 주세요

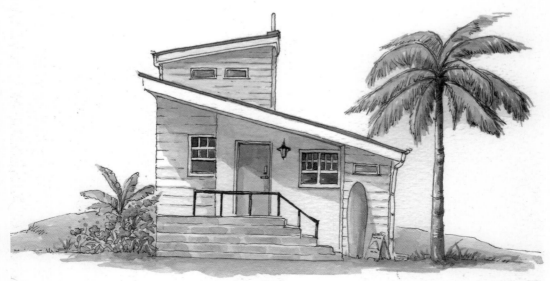

야자수 잎: 옐로 그린+퍼머넌트 그린 / 샙 그린+ 후커스 그린 나무 기둥: 반다이크 브라운
샙 그린+세룰리안블루 / 번트시엔나(소량) 반다이크 브라운+인디고(소량)

⑥ 펜션 뒤로 보이는 바다를 칠하고 먼 산도 색을 칠해 완성합니다.

✎ 바다 위 빛이 반짝이는 느낌은 화이트 펜을 사용해
 표현해 보세요

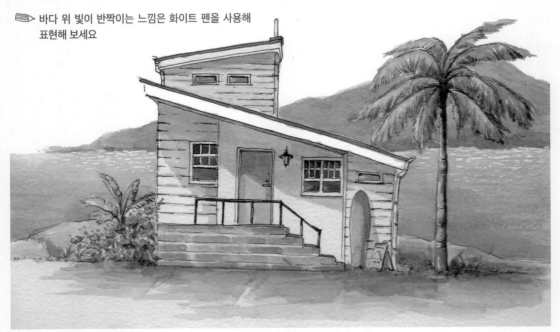

집 뒤의 먼 산: 울트라 마린+컴포즈 바이올렛 바다: 세룰리안블루 (화이트 펜)
인단트론 블루+비리디언+번트 엄버(극소량) 집 앞 바닥: 옐로 오커 / 인단트론 블루+컴포즈 바이올렛 / 비리디언(소량)

가을 풍경의 풍차 마을

오색의 단풍이 물든 전원 마을입니다. 곡선의 흐름을 최대한 부드럽게 나타낼 수 있는 S자형 구도로 길목을 스케치하고, 풍차의 특징을 잘 살려 그려 주세요. 울긋불긋하게 물든 단풍나무를 수채화의 붓 터치로 표현해 봅시다.

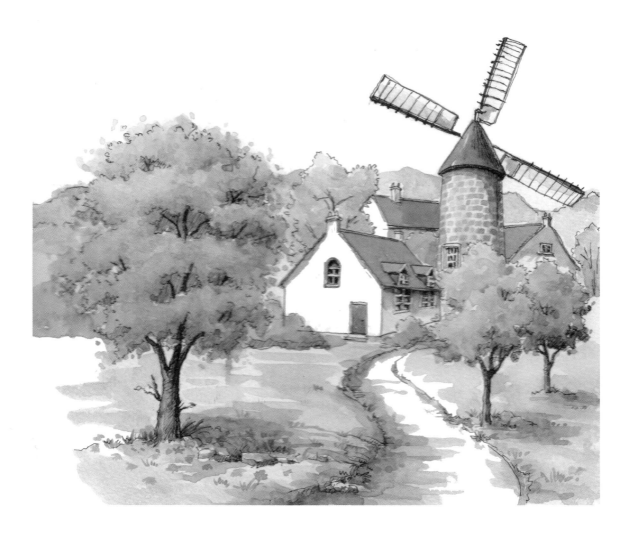

① 앞에 자리한 집의 기울기를 관찰한 후 스케치하고 집 뒤
 에 있는 풍차도 안정감 있게 그려 주세요.

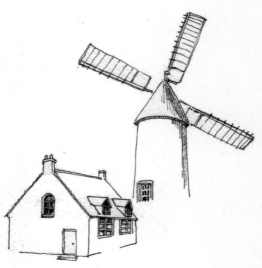

② 풍차 뒤의 작은 집과 앞쪽에 자리한 작은 나무 두 그루
 를 그려 주세요

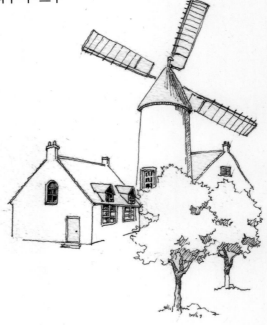

③ 앞쪽의 커다란 단풍나무를 스케치합니다. 거리감에 따라
 나무의 크기를 조절해 그려 보세요.

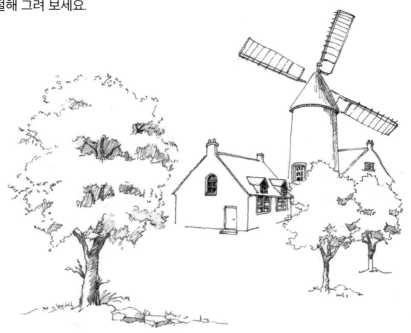

④ 가장 뒤에 자리한 멀리 보이는 산과 나무들을 마저 그리고 길도 그려 주세요.

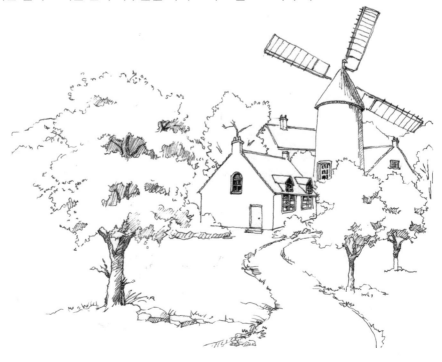

⑤ 풍차와 집의 지붕을 색칠해 주세요.

풍차의 지붕: 번트시엔나+번트 엄버
　　　번트 엄버+반다이크 브라운
집 지붕: 퍼머넌트 레드+레드 오렌지

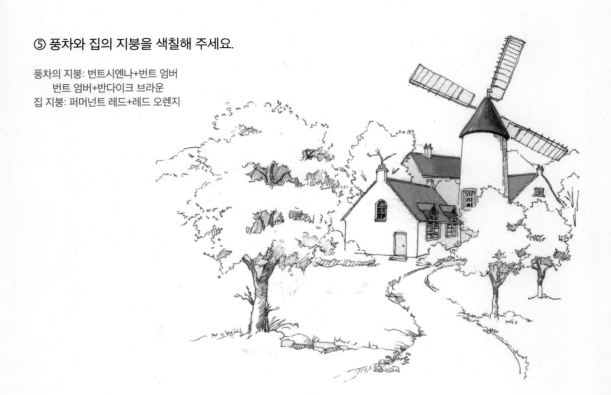

⑥ 풍차의 담벼락을 납작붓(0호)으로 벽돌을 그리며 칠해
　줍니다. 맨 앞의 단풍나무에 밝은색-중간색-어두운색
　순으로 칠하고 뒤의 두 그루 작은 나무도 변화를 주면서
　칠해 주세요.

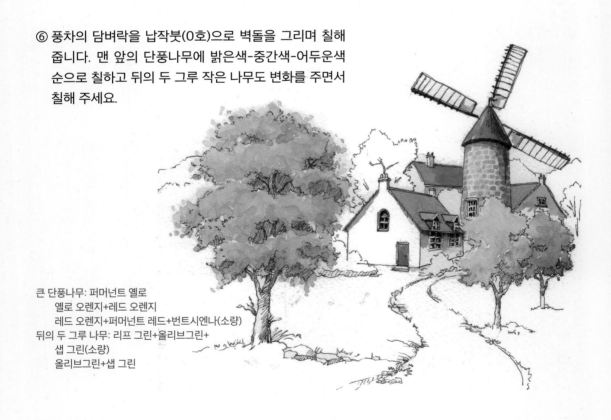

큰 단풍나무: 퍼머넌트 옐로
　　　옐로 오렌지+레드 오렌지
　　　레드 오렌지+퍼머넌트 레드+번트시엔나(소량)
뒤의 두 그루 나무: 리프 그린+올리브그린+
　　　샙 그린(소량)
　　　올리브그린+샙 그린

⑦ 나무의 기둥과 나뭇가지를 칠해 주세요. 뒷배경의 멀리
　보이는 산과 나무는 원근감을 나타내기 위해 옅은 색으
　로 칠해 줍니다.

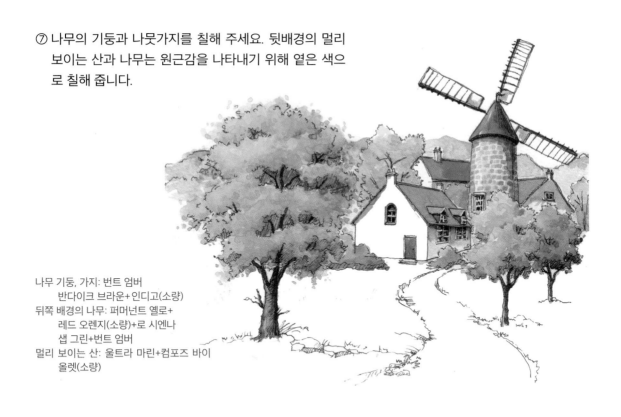

나무 기둥, 가지: 번트 엄버
　　　반다이크 브라운+인디고(소량)
뒤쪽 배경의 나무: 퍼머넌트 옐로+
　　　레드 오렌지(소량)+로 시엔나
　　　샙 그린+번트 엄버
멀리 보이는 산: 울트라 마린+컴포즈 바이
　　　올렛(소량)

⑧ 바닥의 색과 그림자를 칠하고 완성합니다.

바닥: 옐로 오커+샙 그린
　　　번트시엔나+옐로 오커(소량)
그림자: 인단트론 블루+번트 엄버(소량)
　　　위의 색+샙 그린(소량)

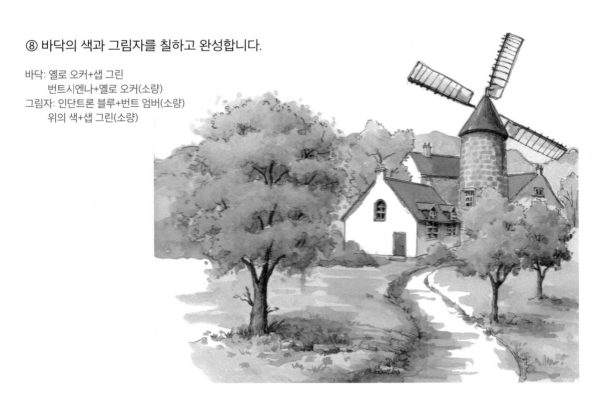

화이트 크리스마스

하얀 눈송이가 흩날리는 크리스마스 풍경입니다. 나뭇가지 위에 사분히 내려와 쌓인 눈과 하늘에 눈이 펑펑 쏟아지는 마을 풍경을 표현해 봅시다.

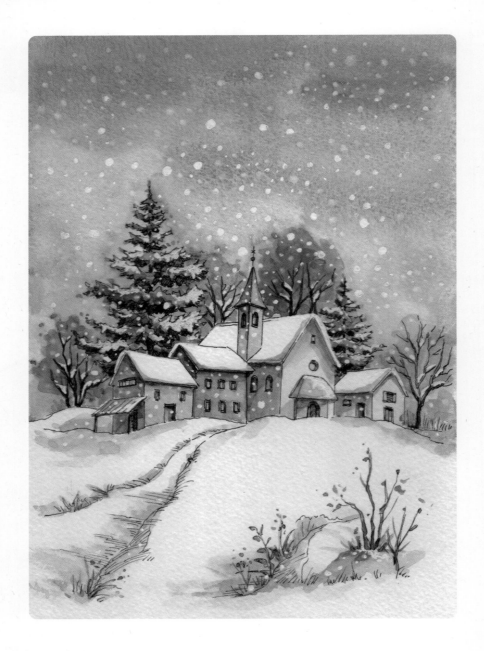

① 종이의 중앙 위치에 뾰족한 첨탑이 있는 집을 먼저 그려 주세요.

② 좌·우측의 나머지 집들도 스케치합니다.

③ 집 뒤편 침엽수 두 그루를 그려 주세요.

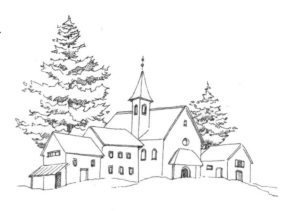

④ 집 뒤의 나머지 다른 형태의 나무들은 나뭇
 가지 위주로 스케치하고, 집 아래에 나 있는
 길도 그려 줍니다.

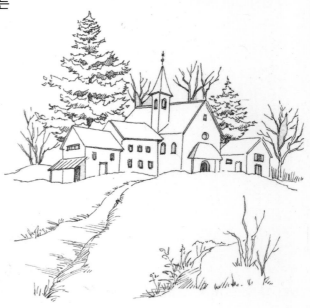

⑤ 집의 첨탑 지붕과 담벼락에 색을 칠하고 음
 영도 표현해 주세요.

첨탑 지붕: 울트라 마린+울트라 마린 바이올렛
집: 레몬옐로
 옐로 오커+번트 엄버
 옐로 라이트
 레드 오렌지
그림자: 인단트론 블루+인디고(소량)

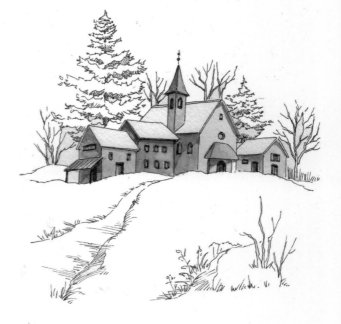

⑥ 집 뒤의 나무들을 색칠해 줍니다.

침엽수: 후커스 그린+샙 그린+번트 엄버(소량)
　　　다크 그린
둥근 나무: 인단트론 블루+울트라 마린 바이올렛
　　　레드 바이올렛+번트시엔나
　　　인단트론 블루+비리디언+번트 엄버

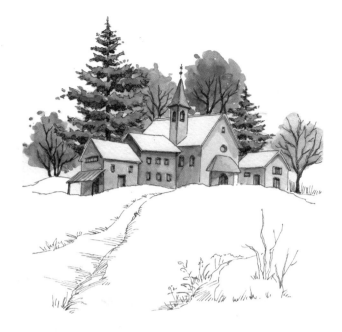

⑦ 뒷배경 하늘에 물 칠을 한 후 넓은 붓
　을 사용해 색칠합니다. 처음부터 물감
　과 물의 양을 넉넉히 조절해 칠하고 얼
　룩이 생기지 않도록 주의합니다.

하늘: 코발트블루
　　　프러시안블루+인디고(극소량)

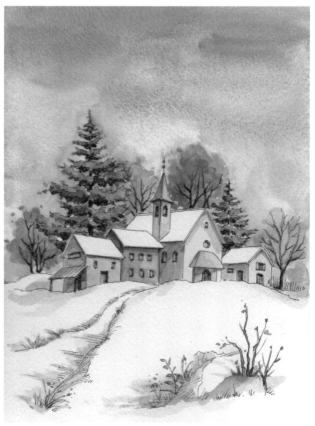

⑧ 화이트 펜을 사용해 하늘에 펑펑 내리는 눈과 나뭇가지에 쌓인 눈을 표현해 완성합니다.

화이트 펜: uni ball Signo um-153

✏️ 배경색이 완전히 마른 후 눈송이를 크고 작게 크기를 다양하게 나타내어 자연스럽게 눈을 그려 봅시다.

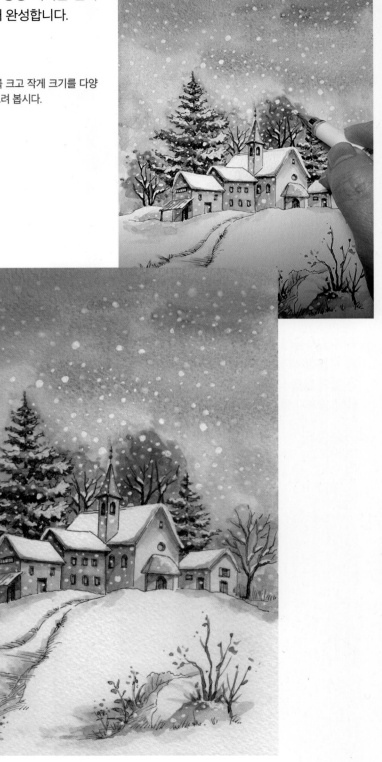

눈 덮인 외딴집

깊은 산속 외딴집 지붕 위에 흰 눈이 소복하게 쌓인 풍경입니다. 눈이 내리는 날의 하늘을 옅은 무채색으로 표현해 보세요.

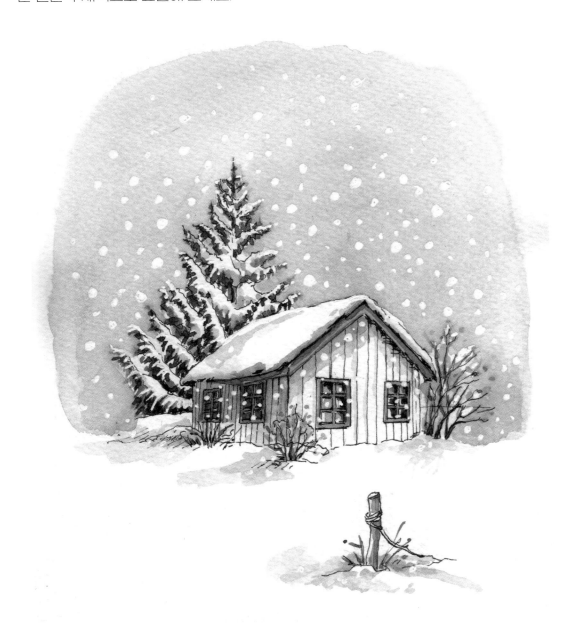

① 지붕의 양쪽 기울기를 관찰한 후 집을 그려 주세요.

② 창문과 집 옆에 작은 나무의 가지를 그려 주세요. 집 뒤의 침엽수는 실루엣만 간단히 그려 줍니다.

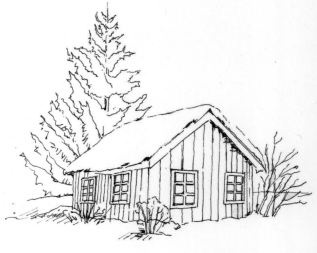

③ 지붕 위 쌓인 눈을 칠할 때 최소한의 색으로 느낌만 표현해 보세요. 지붕과 창틀, 말뚝의 붉은색도 칠해 주세요.

눈 표현: 인단트론 블루+세피아(극소량)
지붕, 창틀: 퍼머넌트 레드

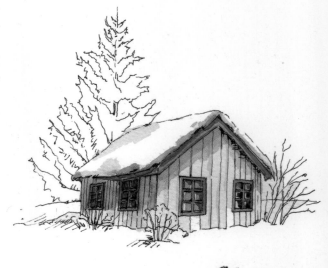

④ 침엽수를 색칠할 때 책의 앞쪽 나무 그리기
 에서 연습했듯이 눈 쌓인 부분을 비워 두고
 나무의 짙은 색을 먼저 칠한 후 눈 그림자를
 표현해 주세요.

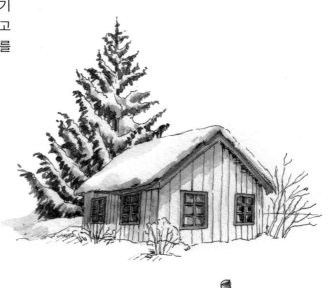

나무: 다크 그린+반다이크 브라운(소량)
눈: 인단트론 블루+세피아(극소량)

⑤ 양옆의 작은 나무와 그림자도 칠해 줍니다.

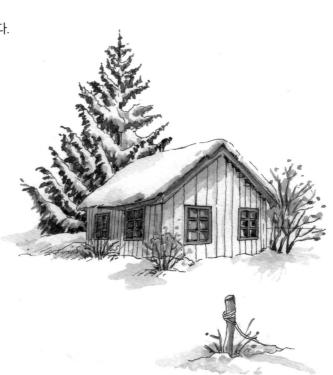

작은 나무: 옐로 오커+번트시엔나
 번트시엔나+컴포즈 바이올렛
그림자: 인단트론 블루(소량)+반다이크 브라운(극소량)

⑥ 하늘 부분에 먼저 물 칠을 한 후 물감 과 물의 양을 넉넉히 섞어 옅은 색으로 칠해 주세요

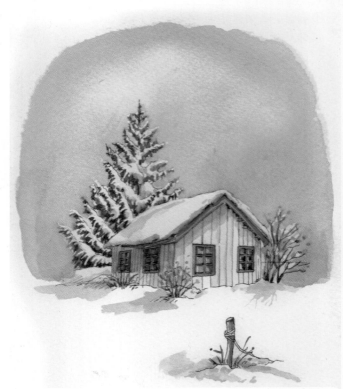

하늘 1차 색: 인단트론 블루+반다이크 브라운(극소량)
하늘 2차 색: 울트라 마린+레드 바이올렛(소량)

⑦ 화이트 펜으로 눈을 찍어 완성합니다.

눈 표현: uni-boll SIGNO 0,7mm 화이트

✐ 눈을 크고 작은 모양으로 다양하게 그려 주세요. 눈을 그릴 때 펜으로 찍는 느낌보다 작은 동그라미를 그리듯 표현해 보세요.

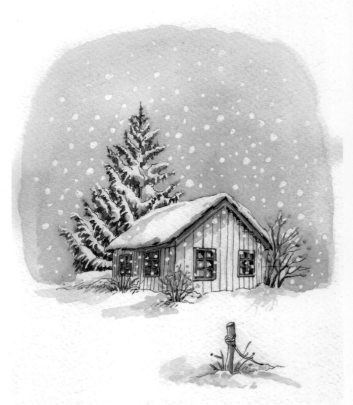

포도 넝쿨이 있는 붉은 벽돌집

벽돌집의 느낌을 흥미롭게 표현해 봅시다. 펜으로 일일이 벽돌을 스케치하는 방법보다
붓 터치를 반복적으로 차곡차곡 쌓아 벽돌 느낌을 나타내어 보세요.

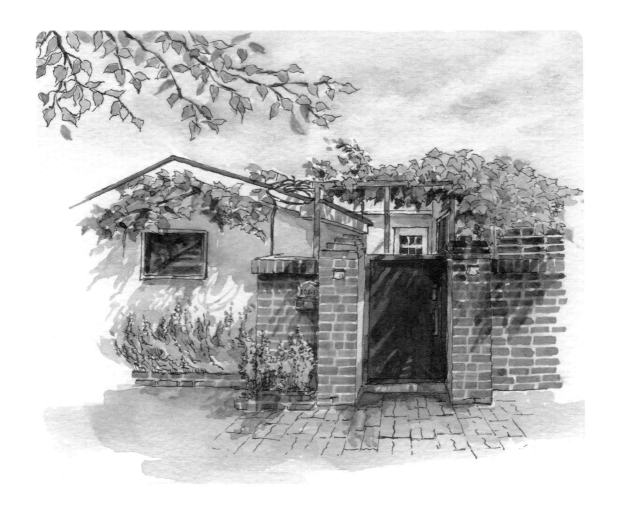

① 우측 벽돌담과 대문을 그려 주세요.　　　② 좌측의 집과 앞쪽 화단을 그리고 대문 위 넝
　　　　　　　　　　　　　　　　　　　　　　쿨 지지대를 그려 주세요.

③ 우측 지지대 위에 포도 넝쿨 잎들을 그려 주세요. 이어서 좌측 지붕의 넝쿨과 그림 상단의 나뭇가지,
　바닥을 그려 주세요.

　　　　　　　　　　　　　　　　✏️ 잎사귀 하나하나의 디테일을 묘사하기보다 전체
　　　　　　　　　　　　　　　　　　덩어리의 느낌에 포인트를 두고 스케치해 보세요.

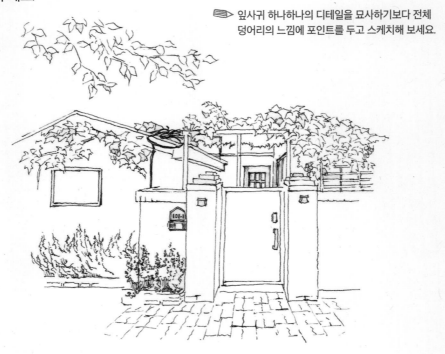

④ 책의 앞부분 집과 나무 그리기에서 연습한 벽돌 그리기를 참조하여 납작붓을 사용해 벽돌의 느낌을
표현해 보세요.

벽돌: 로즈 매더+번트시엔나+레드 오렌지(소량)
　　　로즈 매더+레드 브라운
　　　레드 브라운+버건디 레드+컴포즈 바이올
　　　렛(소량)

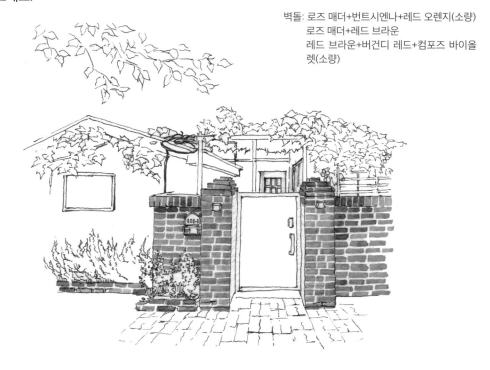

⑤ 창문과 집 안쪽, 대문의 색을 칠해 주세요.

창문: 인디고+인단트론 블루(소량)
집 안 벽: 화이트+레몬옐로(소량)

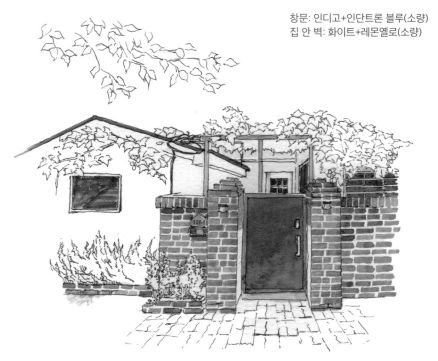

⑥ 집 앞쪽 화초의 색과 집 위의 포도 넝쿨, 그림 상단의 나뭇가지, 바닥을 칠해 주세요.

✏️ 초록색을 모두 같은 색으로 칠하기보다 조금씩 변화를 주어 칠해 보세요.

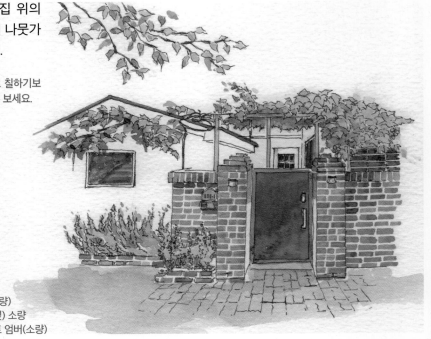

집 앞 화단: 리프 그린
　　　　　후커스 그린
　　　　　비리디언
　　　　　비리디언+세룰리안블루
포도 넝쿨 잎: 옐로 그린
　　　　　퍼머넌트 그린+샙 그린
　　　　　샙 그린+밤부 그린
　　　　　반다이크 그린+비리디언(소량)
상단 나뭇잎: 위의 색(포도 넝쿨 잎) 소량
집 앞 바닥: 컴포즈 바이올렛+번트 엄버(소량)

⑦ 집 위에서 내리쪼이는 햇살로 인해 생긴 그림자를 투명한 느낌으로 표현해 보세요. 하늘을 칠할 때는 먼저 물 칠을 한 후 물이 마르기 전에 색을 칠해 주세요.

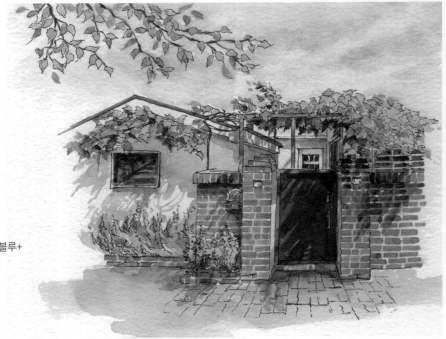

그림자: 울트라 마린
　　　　울트라 마린+인단트론 블루+
　　　　번트 엄버(소량)
하늘 : 코발트블루

부산 감천 문화 마을

낙후된 달동네에서 한국의 산토리니라 부르는 아름다운 관광 명소로 재탄생한 감천 문화 마을 그리기입니다. 산비탈을 따라 다양한 형태로 어우러져 옹기종기 모여 있는 파스텔 톤의 집들을 그려 봅시다.

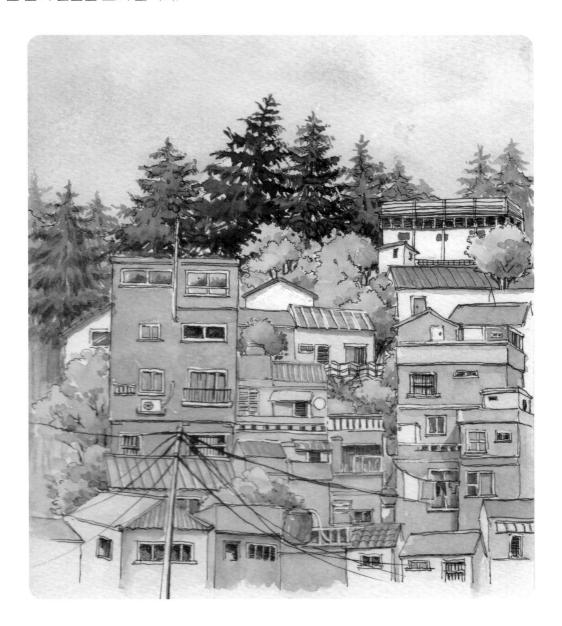

① 종이의 상단에 침엽수가 그려질 자리를 비워
두고, 정면에서 보이는 감천 마을의 건물들을
좌측, 중간, 우측으로 3등분한 후 좌측 라인의
집들을 먼저 스케치해 주세요.

② 중간 위치의 집들도 종이의 가운데 자리에
그려 줍니다.

③ 우측 라인의 건물들은 종이에서 위치를 약간 높게 올려서 그려 줍니다.

④ 상단에 침엽수 숲을 실루엣을 살려 그려 주세요.
(세밀한 부분을 자세히 볼 수 있도록 그림을 확대했습니다.)

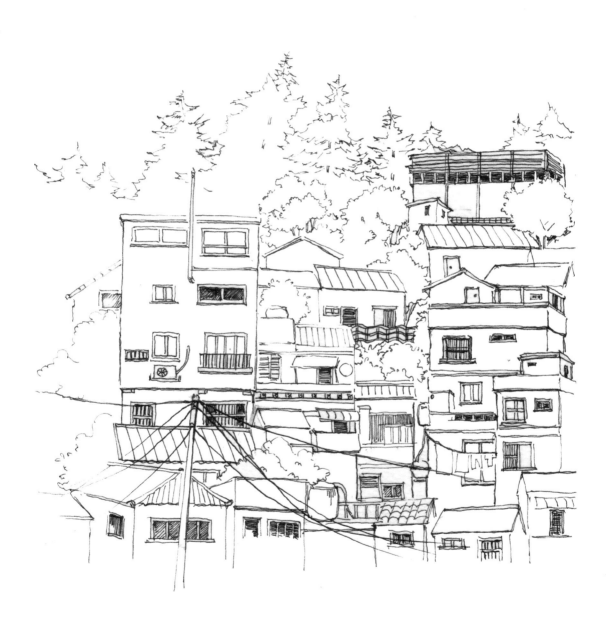

⑤ 스케치한 순서대로 좌측의 건물, 나무를
 칠해 주세요.

✏️ 명암보다는 색감을 위주로 칠해 보세요.

집: 옐로 오렌지
 레드 오렌지
 세룰리안블루
 컴포즈 바이올렛
 레몬옐로
 번트시엔나
나무: 리프 그린+옐로 그린
 옐로 그린+퍼머넌트 그린
 샙 그린+후커스 그린

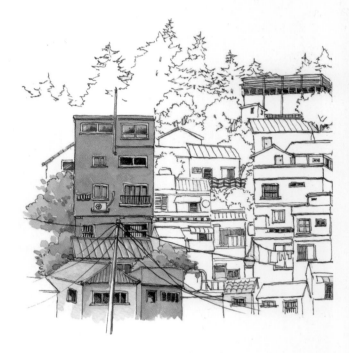

⑥ 가운데 자리한 집들도 집의 지붕을 먼저
 칠한 후 벽의 색을 칠하고 나무도 칠해
 주세요.

집: 세룰리안블루
 오페라+퍼머넌트 마젠타(소량)
 레몬옐로
 퍼머넌트 그린
 옐로 오커
나무: 리프 그린+옐로 그린
 옐로 그린+퍼머넌트 그린
 후커스 그린+번트 엄버

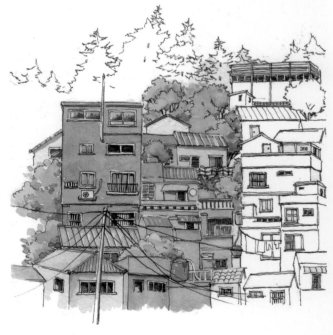

⑦ 우측의 나머지 건물도 지붕의 색을
　먼저 칠한 후 벽의 색을 칠해 줍니다.

집: 세룰리안블루
　　코발트블루
　　옐로 라이트
　　퍼머넌트 그린
　　오페라+옐로 라이트(소량)
　　컴포즈 바이올렛
　　번트 엄버

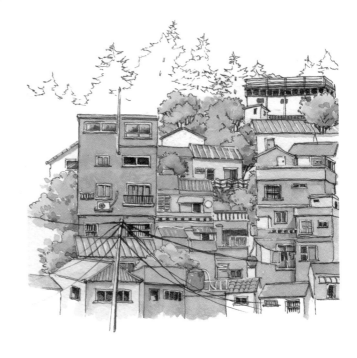

⑧ 하늘 부분에 납작붓으로 물 칠을 한
　후 물기가 마르기 전에 물감과 물의
　양을 넉넉히 섞어 옅은 색으로 펴 바
　릅니다. 집 뒤의 침엽수들도 가까이
　보이는 나무는 짙은 색으로, 멀리 보
　이는 나무는 옅은 색으로 칠해 완성
　합니다.

하늘: 코발트블루
침엽수: 후커스 그린+인단트론 블루
　　　　다크 그린
　　　　다크 그린+반다이크 브라운+인디고
　　　　비리디언+인단트론 블루
　　　　컴포즈 바이올렛+비리디언(소량)

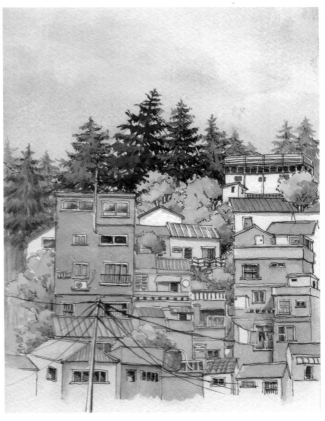

뉴욕의 가을

가을날 단풍이 물든 한적한 공원 벤치에서 강 건너 높은 빌딩들이 저 멀리 보이는 뉴욕의 풍경입니다.

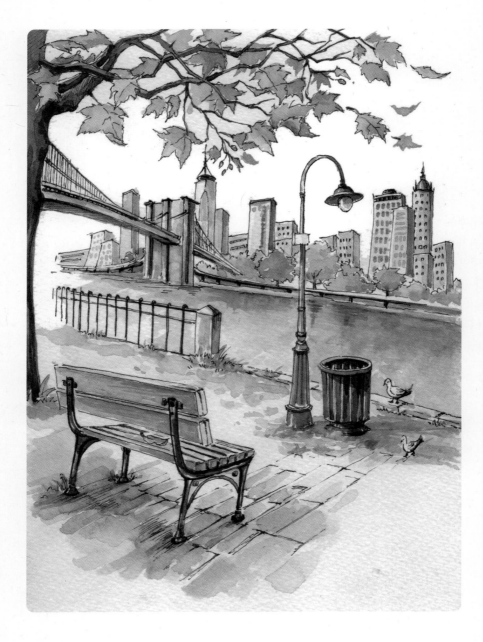

① 시점이 가까운 벤치를 기점으로 멀어질수록 원근감을 나타내 점점 작게 그려 봅시다. 먼저 벤치를 스케치하고 조금 떨어진 장소의 가로등과 휴지통을 그려 주세요.

② 단풍나무의 가지를 대략 스케치하고 공원의 바닥 면 일부와 비둘기를 조그맣게 그려 주세요.

③ 멀리 보이는 브루클린 대교를 원근감을 살려 그려 주세요. 너무 자세히 그리기보다 실루엣 위주로 스케치합니다.

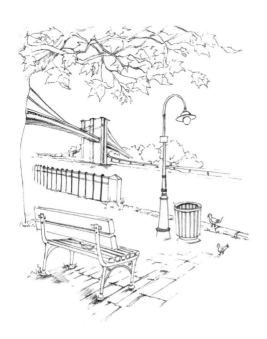

④ 뉴욕 시의 특징이 나타날 수 있게 강 건너 높은 빌딩들을 그려 주세요. 보이는 시점이 먼 곳에 있으므로 눈높이, 원근감을 생각하며 크기를 조절해 그려 줍니다.

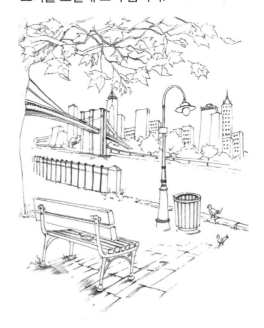

※ ④의 완성 스케치 그림을 확대한 것입니다. ①~④까지 확대 그림을 보며 따라 그려 보세요.

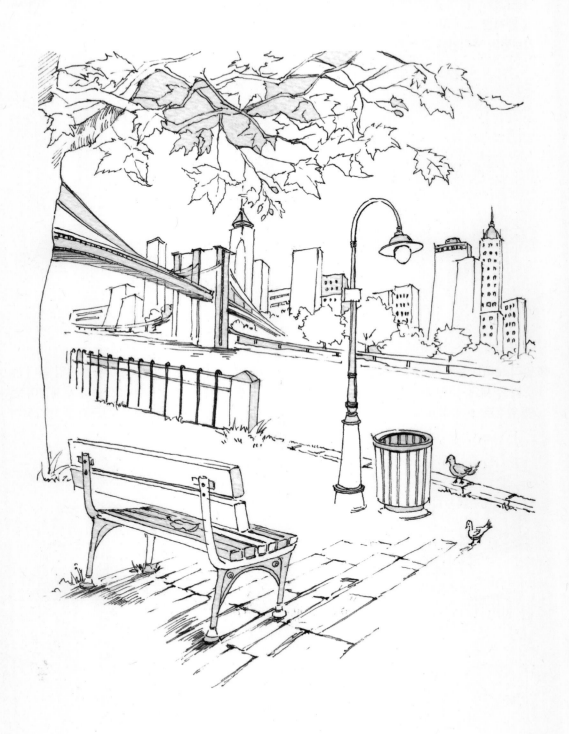

⑤ 단풍나무의 기둥과 가지, 나뭇잎을 칠해
　　주세요.

✎ 단풍잎의 색을 표현할 때 색을 너무 많이 섞어
　 칠하면 채도가 떨어지고 혼탁해 보일 수 있으므
　 로 두세 가지 정도의 색으로 표현해 보시길 추천
　 드립니다.

나무 기둥, 가지: 반다이크 브라운
　　　　　반다이크 브라운+인디고(소량)
단풍잎: 퍼머넌트 옐로 디프
　　　옐로 라이트+옐로 오렌지
　　　퍼머넌트 옐로 디프+레드 오렌지
　　　레드 오렌지+퍼머넌트 레드 디프
　　　옐로 라이트+샙 그린

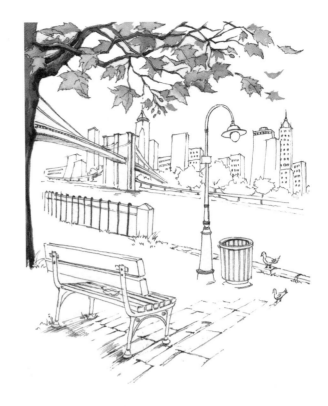

⑥ 벤치와 가로등, 휴지통의 색을 칠해 주
　　세요. 가로등의 기둥이 두꺼워지지 않도
　　록 주의하며 칠해 주세요.

벤치: 옐로 오커
　　　번트시엔나
벤치 쇠 부분: 인디고+블랙(소량)
휴지통: 인디고+블랙(소량)
가로등: 컴포즈 바이올렛
　　　컴포즈 바이올렛+인단트론 블루
　　　미젤로 블루

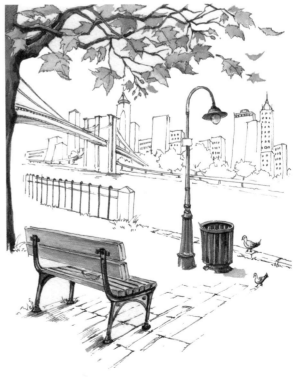

⑦ 브루클린 대교와 높은 빌딩을 칠해 주세
 요. 멀리 보이는 도시 풍경은 디테일은
 생략하고 실루엣을 살려 대략적으로 채
 색해 보세요.

빌딩: 세룰리안블루
 컴포즈 바이올렛
 인단트론 블루+번트 엄버
 옐로 오커
 로 엄버
다리: 옐로 오커
 번트시엔나
 인단트론 블루+번트 엄버
먼 단풍나무: 퍼머넌트 옐로 디프
 옐로 오렌지
 레드 오렌지
 샙 그린

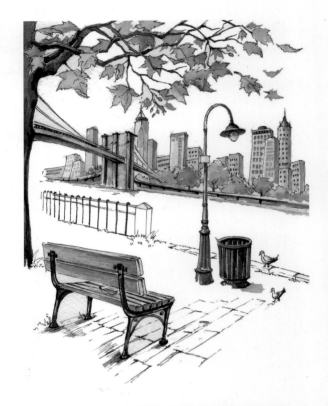

⑧ 벤치 밑 바닥 돌의 색과 그림자, 강의 물
 색을 표현해 주세요. 강을 칠할 때 종이
 에 물 칠을 한 후 마르기 전에 색을 칠해
 보세요.

강물: 세룰리안블루
바닥 돌: 옐로 오커+컴포즈 바이올렛
 번트시엔나
 울트라 마린+번트 엄버(소량)
그림자: 인단트론 블루+번트 엄버

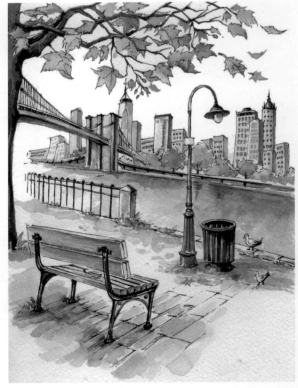

파리의 카페 거리

프랑스 파리의 상징인 에펠탑이 멀리 보이는 주변의 카페 거리입니다. 매력 있는 카페들이 들어서 있는 인상적인 분위기를 표현해 봅시다.

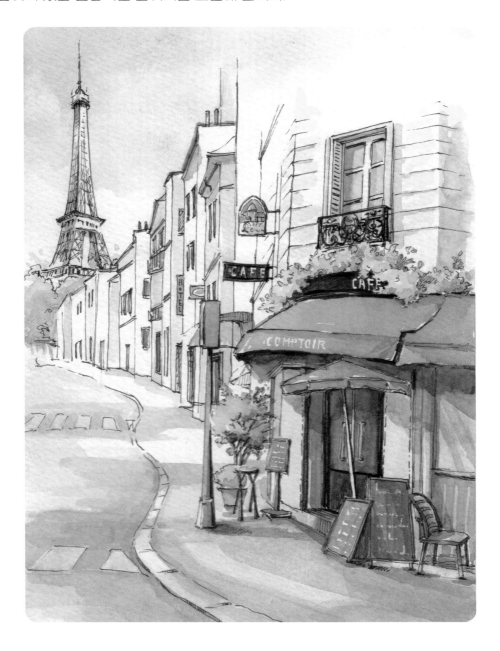

① 모퉁이에 자리한 카페를 주 소재로 시점에서 크게 보이도록 윤곽을 스케치합니다. 상점 앞에 놓인 메뉴판 등도 단순하게 그려 주세요.

② 상점 앞 신호등과 2층의 창문 등을 그려 주세요.

③ 골목의 끝부분에 소실점을 가정해 건물을 그려 주세요. 디테일과 보조선을 최소화하여 스케치해 주세요. 투시를 통해 시점에서 멀어질수록 점점 작게 스케치합니다.

✏️ 원근감을 살려 1점 투시로 스케치하였습니다. 단순하게 실루엣 위주로 그려 보세요.

④ 시야에서 가장 멀리 보이는 에펠탑을 내부 형태의 디테일과 불필요한 보조선은 생략하고 대략적으로
그립니다. (세밀한 부분을 자세히 볼 수 있도록 그림을 확대했습니다.)

✏️ 에펠탑의 기울기, 각도를 생각하며 윤곽선을 그려 주세요.

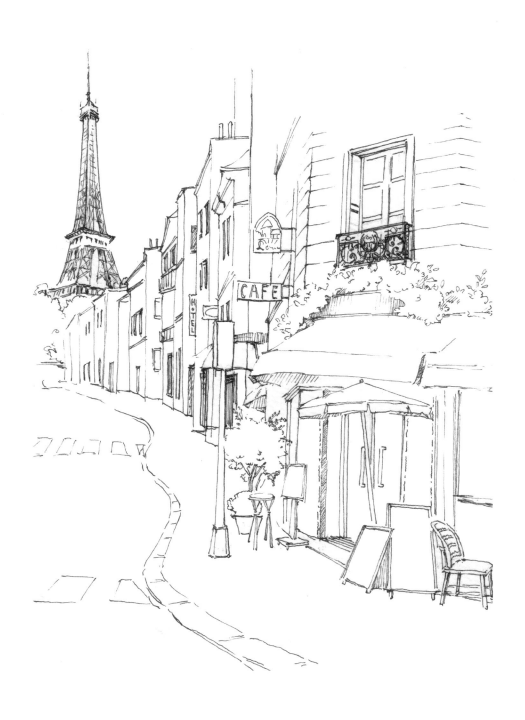

⑤ 상점의 차양막과 간판 등에 뚜렷한 거리
 감이 상대적으로 나타날 수 있도록 선명
 한 색으로 칠해 줍니다. 차양막 아래 그
 늘진 부분도 표현해 주세요.

차양막: 퍼머넌트 레드+레드 오렌지(소량)
 퍼머넌트 레드+레드 바이올렛(소량)
메뉴판, 신호등, 좌측 문 일부: 프탈로시아닌 블루+
 반다이크 브라운(소량)
간판: 블랙
벽: 화이트+레몬옐로(소량)
유리문: 코발트블루 / 블랙
의자: 옐로 오커
 번트시엔나
화초: 리프 그린+ 옐로 그린
 퍼머넌트 그린(No.2)
 비리디언
 비리디언+세룰리안블루

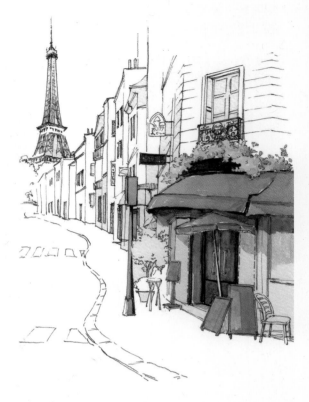

⑥ 2층의 담벼락과 유리창을 칠해 주세요.
 간판의 글씨들을 화이트 펜으로 간략하
 게 표현해 보세요

담벼락: 화이트+레몬옐로(소량)
담벼락 그림자: 인단트론 블루+번트 엄버(소량)
유리창: 세룰리안블루+코발트블루(소량)

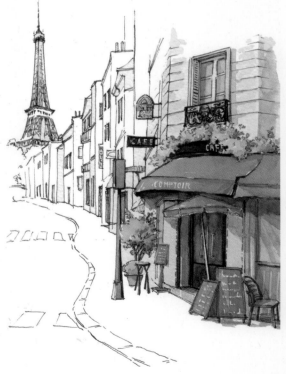

⑦ 멀리 보이는 건물들을 칠할 때 색깔을 최소화하여 채색의 느낌만 표현하는 것이 원근감을 나타낼 때 좋습니다. 건물과 도로의 색을 칠해 보세요.

건물: 세룰리안블루
　　　퍼머넌트 마젠타+울트라 마린(소량)
　　　레몬옐로+화이트
　　　인단트론 블루+번트 엄버(소량)
도로: 옐로 오커
　　　컴포즈 블루(소량)+울트라 마린(소량)
　　　인단트론 블루+번트 엄버(소량)

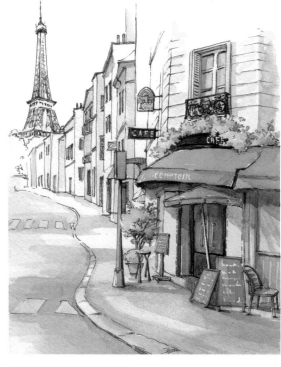

⑧ 종이에 물 칠을 하고 하늘을 색칠해 주세요. 에펠탑의 색을 최소화하여 옅은 색으로 칠하고 탑 아래 나무도 멀리 보이는 느낌으로 단순하게 칠하여 완성합니다.

하늘: 세룰리안블루+코발트블루(소량)
에펠탑:세룰리안블루+번트 엄버(소량)
나무: 옐로 그린
　　　퍼머넌트 그린+세룰리안블루(소량)

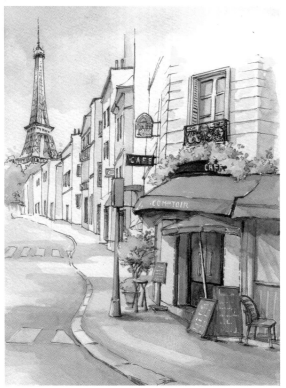

부록

드로잉 샤론의

여행 스케치

- 사진 속 풍경 그리기 -

스케치와 채색 요령을 어느 정도 익혔다면 지금부터는
자신의 수준에 맞게 어반 스케치를 즐길 수 있는 방법을
찾기 위해 노력해 봅시다.
이번 장에서는 좀 더 깊이 있는 스케치와 채색의 표현 방
법을 살펴보겠습니다.

※ 사진출처: gettyimagesbank

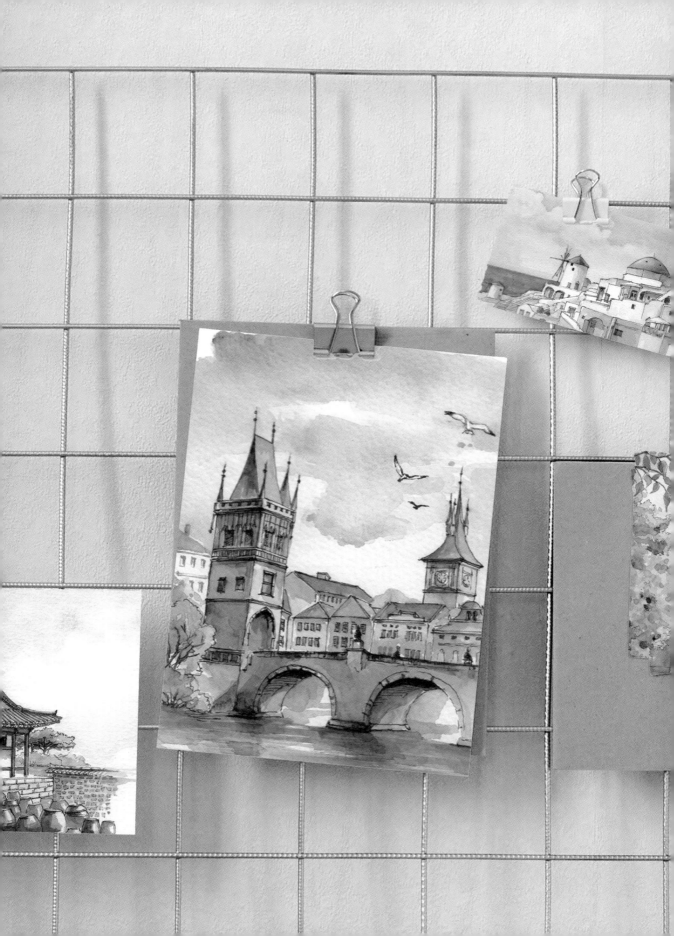

수원 화성 서북각루

수원에 자리하고 있는 서북각루를 그려 봅
니다. 정조 때 세운 군사 목적 감시용 시설
로, 현재 세계 문화유산으로 등재되어 있
는데 경사진 높은 곳에 자리해 지어져
성벽이 휘어진 특징이 있습니다. 이 점
을 생각하며 그려 봅시다.

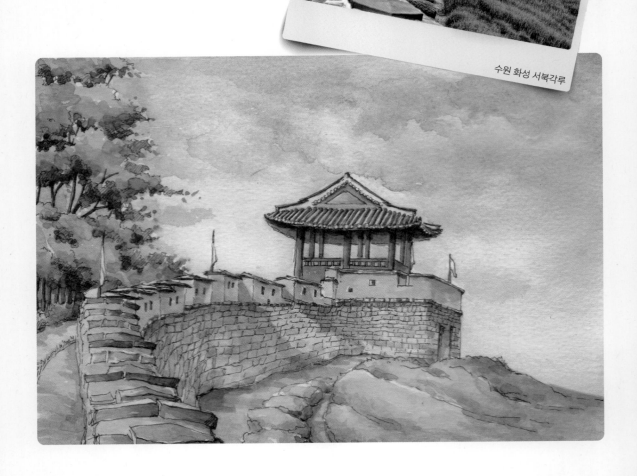

수원 화성 서북각루

어반 스케치 고급편

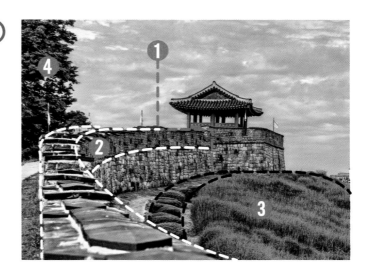

스케치 순서

① 누각의 전체 윤곽과 성곽 옆의 담 벽 일부를
그려 주세요. 누각의 기와를 그릴 때 디테일
보다 이미지를 대략적으로 그려 줍니다.

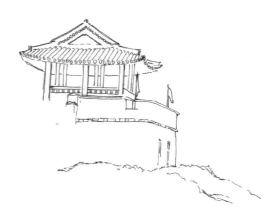

② 휘어진 성벽의 실루엣을 그릴 때 원근감을
생각하며 가까이 올수록 점점 크게 그려 주
세요.

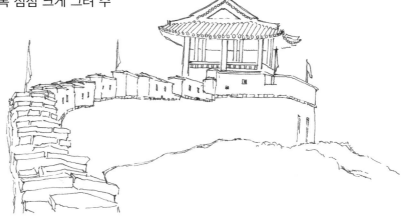

③ 성벽의 돌담을 대략적으로 스케치하고 성벽 아래 초록의 억새풀들을 외곽선
　위주로 그려 줍니다.

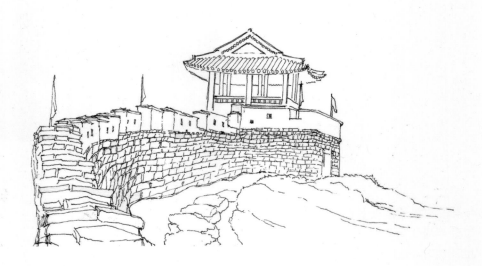

④ 좌측 나무의 실루엣을 그려 주세요.

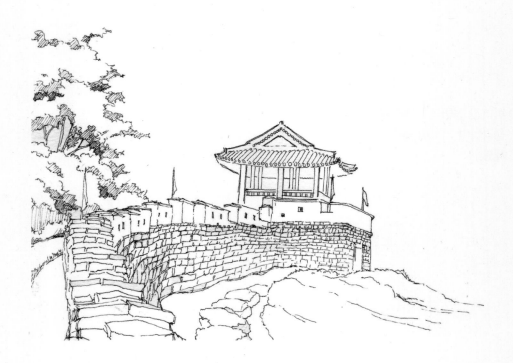

⑤ 누각의 기와, 기둥을 칠하고 성벽의 돌담 색을 듬성듬성하게 칠해 주세요.

기와: 인단트론 블루+인디고(소량)+반다이크
　　　브라운
기둥: 퍼머넌트 레드(소량)+버건디 레드
성벽: 옐로 오커
　　　번트시엔나
　　　로 시엔나
담벼락 상단: 화이트+옐로 오커

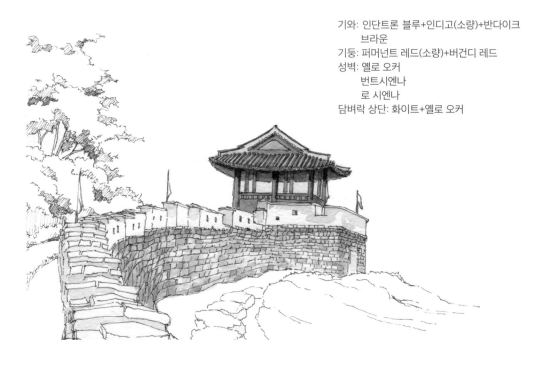

⑥ 성벽의 상단 기와색을 칠하고 좌측 아래 그늘진 곳도 칠해 주세요.

성벽 기와: 번트 엄버+컴포즈 바이올렛
　　　　　울트라 마린+ 번트 엄버
그림자: 인단트론 블루

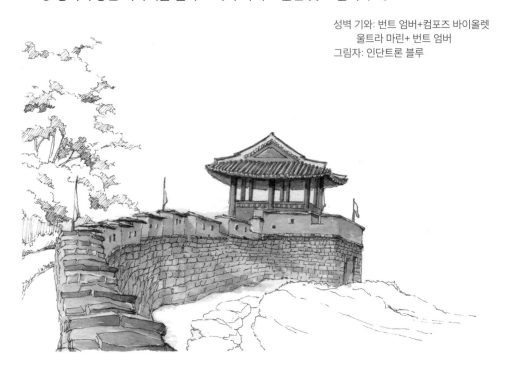

⑦ 성벽 아래 초록의 억새풀을 실루엣 위주로 칠하고 좌측의 나무도 색을 칠해 주세요.

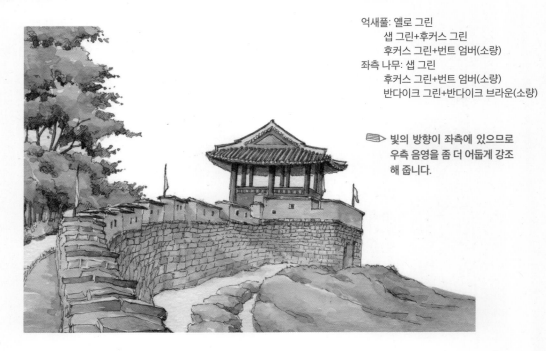

억새풀: 옐로 그린
 샙 그린+후커스 그린
 후커스 그린+번트 엄버(소량)
좌측 나무: 샙 그린
 후커스 그린+번트 엄버(소량)
 반다이크 그린+반다이크 브라운(소량)

✏️ 빛의 방향이 좌측에 있으므로
우측 음영을 좀 더 어둡게 강조
해 줍니다.

⑧ 하늘에 물 칠을 하고 색을 칠해 주세요.

하늘: 코발트블루
 레드 바이올렛(소량)

✏️ 이때 칠해진 하늘의 색을 수정하기 위해 물 칠한 붓으로 터치를
하면 얼룩이 생길 수 있으니 부드러운 휴지로 색을 덜어 내는 방
법을 추천드립니다.

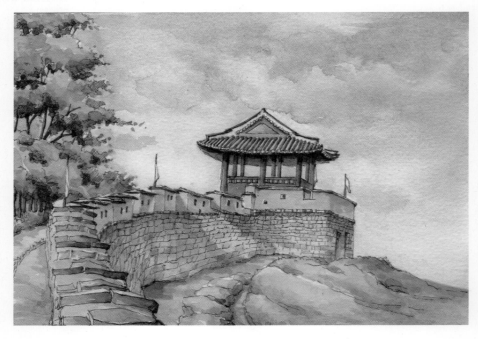

기와집과 장독대

충남 예산에 자리한 대흥 동헌의 봄 풍경입니다. 만개한 벚꽃과 기와집, 장독대를 표현해 봅시다.

▧ 한옥 기와지붕의 양쪽 기울기를 관찰한 후 그려 보세요. 기와의 모양은 디테일을 똑같이 그리기보다 전체 외곽과 기와의 가지런한 모습 위주로 스케치해 봅시다.

기와집과 장독대

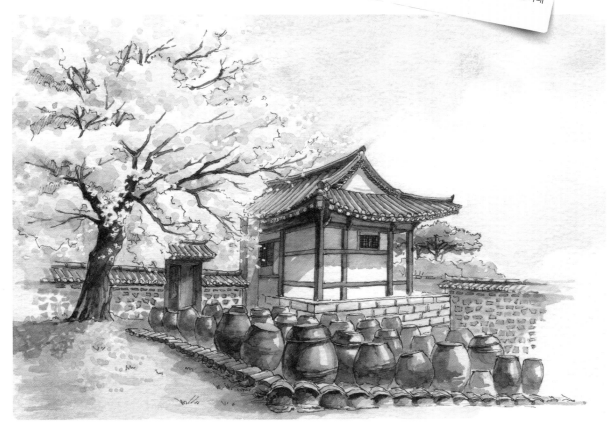

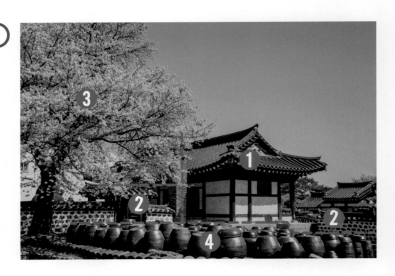

① 한옥 기와지붕의 특징인 둥근 곡선 모양의
 양쪽 끝 기울기를 관찰한 후 라인을 그려 줍
 니다.

② 기와의 형태를 좀 더 가지런하게 다듬고 좌우의
 기와 담장도 그려 주세요.

③ 기와집 좌측 위치에 커다란 벚나무를 실루엣 위주로 스케치해 주세요.

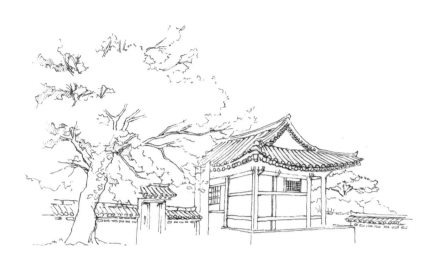

④ 기와집 앞쪽에 자리한 장독대를 그려 줍니다.

항아리 하나하나의 디테일을 모두 그리기보다
앞쪽의 큰 항아리를 기점으로 뒤로 갈수록 점
점 작게 원근감을 살려 스케치해 보세요.

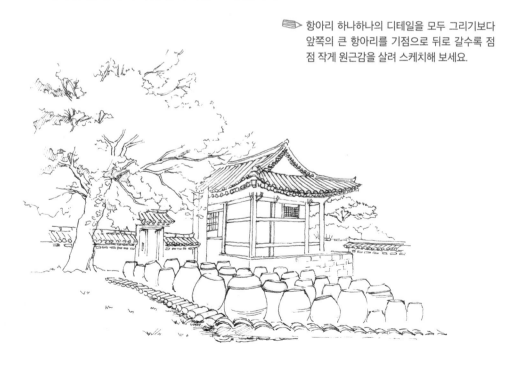

⑤ 세필을 활용해 기와를 표현하고 기둥을 칠해 주세요. 지붕 아래 그늘진 곳도 옅은 색으로 투명감 있게 칠해 줍니다.

기와: 인단트론 블루+세피아(극소량)
　　　인단트론 블루+인디고(소량)
기둥: 번트시엔나+퍼머넌트 마젠타+번트 엄버
　　　퍼머넌트 마젠타+반다이크 브라운(소량)
　　　번트 엄버+세피아
그림자: 울트라 마린

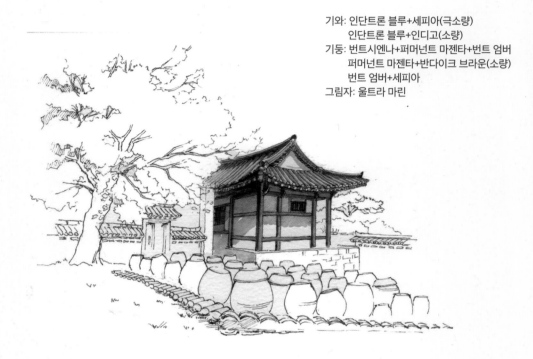

⑥ 좌·우측 낮은 기와 담장을 칠하고 기와 밑 음영도 표현해 줍니다.

담장 기와: 앞의 기와색과 동일
돌담: 인단트론 블루+세피아(극소량)
그늘: 울트라 마린+컴포즈 바이올렛(소량)

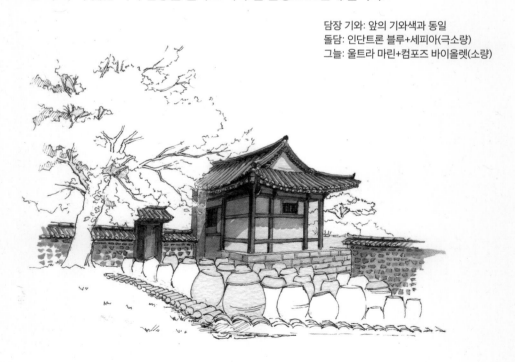

⑦ 항아리에 1차 색을 칠하고 항아리에 음영을 표현하기 위해 2차 색을 칠해 주세요.

항아리: 번트시엔나+컴포즈 바이올렛
　　　레드 브라운+번트시엔나
　　　퍼머넌트 마젠타+번트 엄버+세피아(극소량)
　　　반다이크 브라운

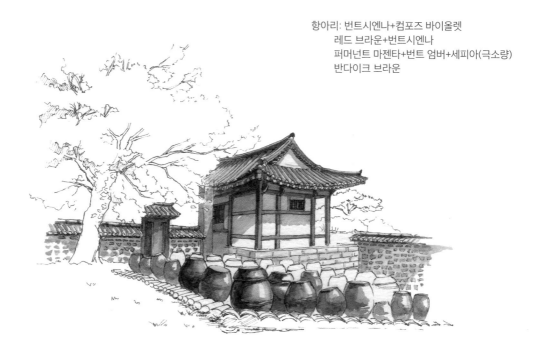

⑧ 장독대 색을 칠해 주세요.

뒤쪽 항아리: 앞의 항아리 색과 동일
받침대: 인단트론 블루+세피아(소량)
　　　인디고+세피아
　　　번트 엄버
　　　세피아

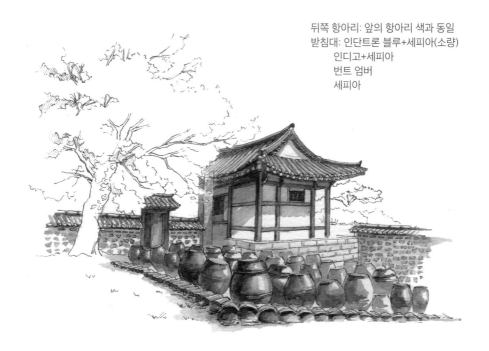

⑨ 좌측 꽃나무의 벚꽃 색을 옅은 톤으로 칠하고 꽃나무 아래 바닥의 색을 칠해
　주세요.

벚꽃: 오페라(극소량)
　　　오페라(극소량)+레드 바이올렛(극소량)
　　　오페라(극소량)+옐로 오렌지(극소량)
나무 기둥, 가지: 반다이크 브라운
　　　반다이크 브라운+세피아(소량)

✏️ 벚꽃의 색을 칠할 때 흰색의 공간을 남
　기고 듬성듬성한 느낌으로 칠해 보세요.

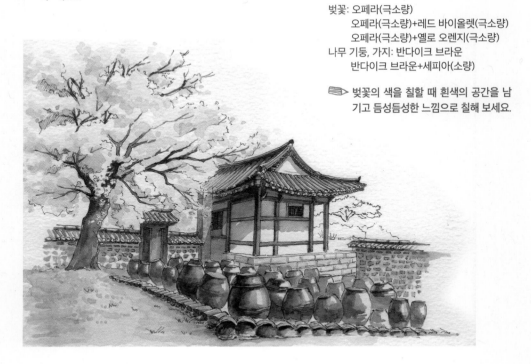

⑩ 하늘 부분에 물 칠을 하고 옅은 톤으로 색칠해 완성합니다.

하늘: 코발트블루

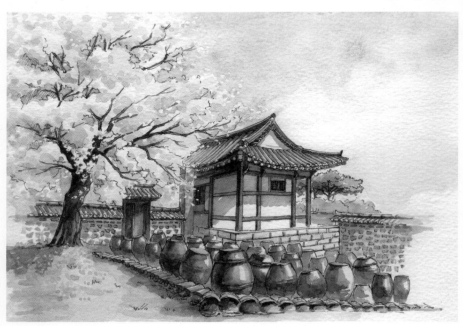

크로아티아 풍경

자연환경이 아름다운 동유럽 국가 크로아티아 풍경 그리기입니다. 따스한 햇살이 비치는 중세 유럽 분위기의 붉은 지붕 건물을 그려 봅시다.

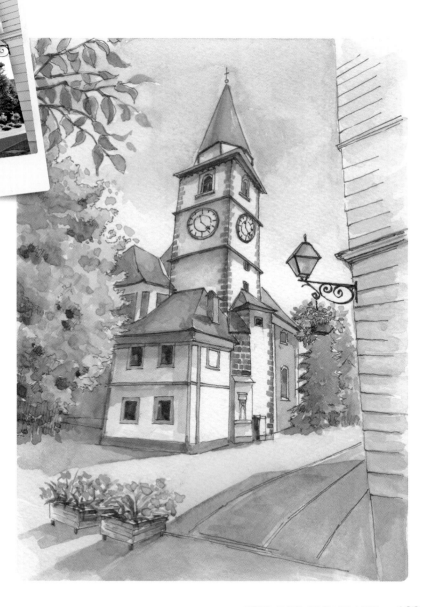

Northern Croatia

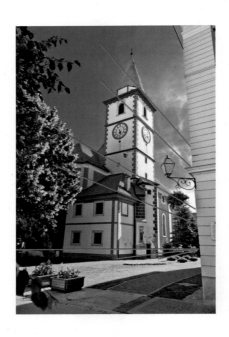

① 시야에서 가장 가까운 건물 앞쪽의 하단을 먼저 그려 주세요. 지평선을 긋고 멀리 있는 소실점을 가정하여 건물의 기울기를 관찰한 후 스케치해 보세요.

② 건물 뒤쪽의 첨탑과 나머지 건물들도 보이지 않는 투시 선을 생각하며 그려 주세요.

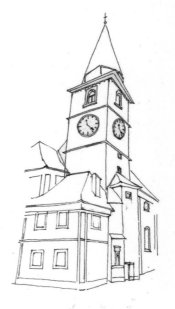

③ 우측의 건물 모퉁이 부분도 기울기를 부각
　해 스케치하고 바닥의 위치도 소실점을 가
　정해 거리감을 표현해 줍니다.

④ 좌측 나무의 실루엣을 그려 스케치를 완성
　해요.

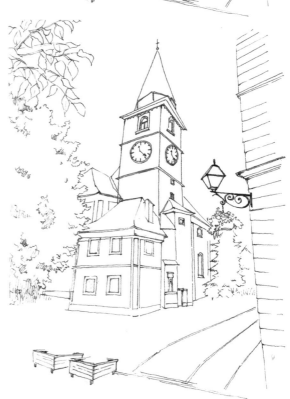

⑤ 중세 건물의 특징인 지붕의 붉은색을 칠하
 고 모서리의 라인과 창문, 창틀도 칠해 주
 세요

지붕: 옐로 오렌지+레드 오렌지(소량)
모서리 라인: 로 엄버+옐로 오커(소량)
창문: 인디고+인단트론 블루(소량)

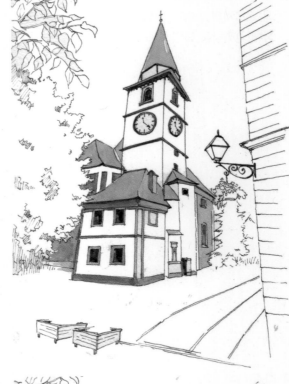

⑥ 붉은 지붕을 한 번 더 강조해 채색해 주세
 요. 얇은 납작붓을 사용해 시계탑 모서리와
 하단 중앙의 벽돌 느낌을 표현해 주세요.

지붕: 레드 오렌지+퍼머넌트 레드(소량)
시계탑 모서리와 벽의 벽돌: 반다이크 브라운
그림자: 인단트론 블루+반다이크 브라운(극소량)

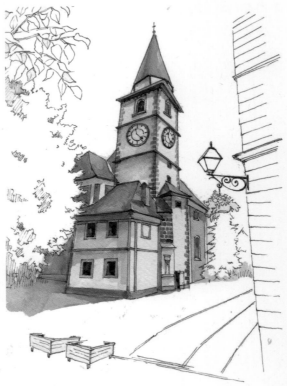

⑦ 집 앞의 작은 나무를 대략적으로 칠하고 집 옆 좌측의 나무와 바닥의 잔디, 화분도 색을 칠해 주세요.

작은 나무: 세룰리안블루+후커스 그린(소량)
좌측 나무(위): 세룰리안블루+후커스 그린
　　　　세룰리안블루+비리디언+번트 엄버
좌측 나무(아래): 리프 그린
　　　　옐로 그린+퍼머넌트 그린
　　　　샙 그린+밤부 그린
　　　　다크 그린
바닥의 잔디: 리프 그린
　　　　옐로 그린

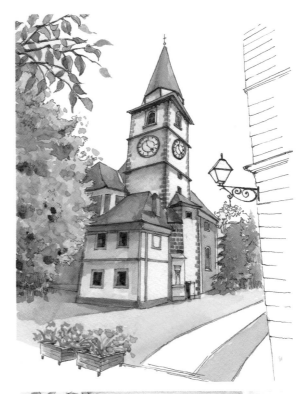

⑧ 우측 건물 모퉁이와 전등을 칠한 후 바닥의 음영을 표현해 주세요. 하늘의 색은 그림 전체의 컬러감이 있으니 너무 진하게 강조하지 않는 것이 좋으므로 물의 양을 넉넉히 섞어 옅은 색으로 칠하고 완성합니다.

우측 건물 모퉁이: 옐로 오커
　　　　옐로 오커+컴포즈 바이올렛(소량)
바닥 음영: 인단트론 블루+번트 엄버(소량)
하늘: 코발트블루

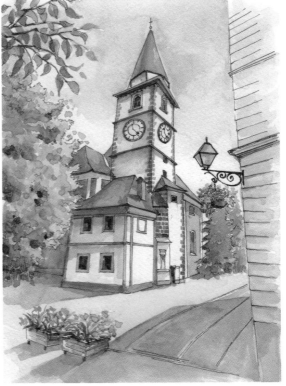

오렌지 나무가 있는 스페인 거리

스페인 도시를 여행하다 흔히 볼 수 있는 독특한 장면 중 하나인 거리의 오렌지 나무입니다. 가로수라 할 정도로 오렌지 나무를 아주 쉽게 볼 수 있는 거리 풍경을 그려 봅시다.

Buildings and a street with trees in Seville, Spain

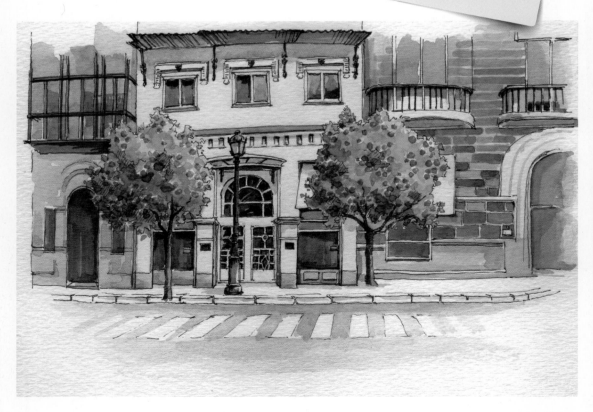

① 중앙에 자리한 상점을 그림의
 포인트로 정하고 상점 입구 출
 입문과 가로등을 그린 후 상점
 좌우의 오렌지 나무가 그려질
 자리를 비워 두고 나무 기둥을
 그려 주세요.

② 중앙 상점의 나머지 위 윤곽을
 그린 후 오렌지 나무의 나머지
 잎 부분을 그려 줍니다. 바닥의
 보도블록도 스케치해 주세요.

③ 우측 상점을 그려 주세요.

④ 좌측 상점을 그려 스케치를 완성합니다.

⑤ 중앙의 상점 벽을 옅은 색으로 칠하고 오렌지 나무의 초벌 색을 칠해 주세요.

상점 벽: 화이트+레몬옐로　　　　　　오렌지 나무: (열매) 옐로 오렌지(소량)+레드 오렌지
상점 하단: 로 시엔나　　　　　　　　　　　리프 그린
　　　　　　　　　　　　　　　　　　　　옐로 그린+퍼머넌트 그린

⑥ 중앙 상점의 유리창과 건물 맨 위 차양의 색을 칠해 주세요. 가로등의 색과
　오렌지 나무의 2차 색을 칠합니다.

유리창, 차양: 인단트론 블루　　　　　　오렌지 나무: (열매) 레드 오렌지(소량)+퍼머넌트 레드
　　　　　　　인디고+세피아　　　　　　　　퍼머넌트 그린+밤부 그린
가로등: 반다이크 브라운+레드 바이올렛　　　반다이크 그린+번트 엄버
　　　　　　　　　　　　　　　　　　　　반다이크 브라운

⑦ 우측 건물의 벽돌 벽과 유리창을 칠해 주세요.

유리창: 인단트론 블루 벽돌: 번트시엔나+컴포즈 바이올렛
 인디고+세피아 레드 바이올렛+번트 엄버

⑧ 좌측 건물의 벽과 유리창을 칠하고 도로 바닥의 색을 옅은 느낌으로 칠해 완
 성합니다.

1층 벽: 로 시엔나 유리창: 인단트론 블루 2층:퍼머넌트 레드 도로: 울트라 마린
입구: 번트시엔나 인디고 버건디 레드

프라하의 카를교

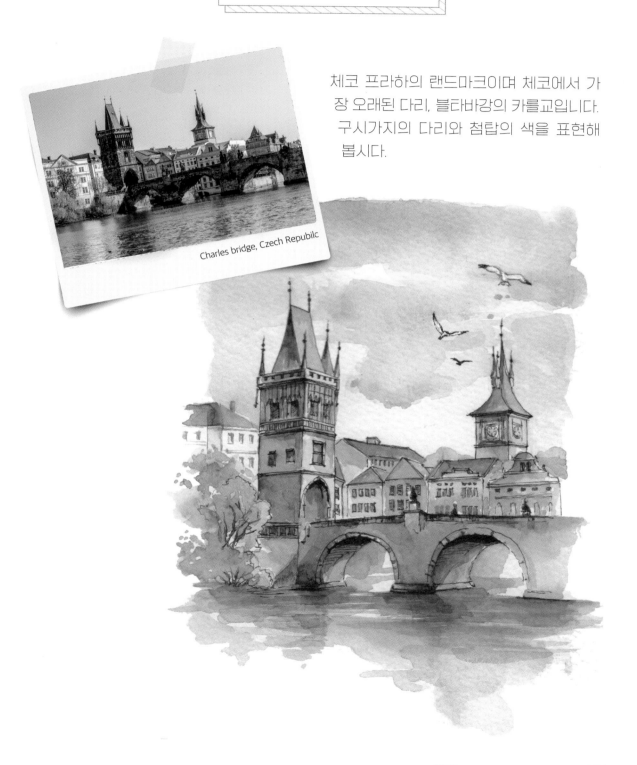

Charles bridge, Czech Repubilc

체코 프라하의 랜드마크이며 체코에서 가장 오래된 다리, 블타바강의 카를교입니다. 구시가지의 다리와 첨탑의 색을 표현해 봅시다.

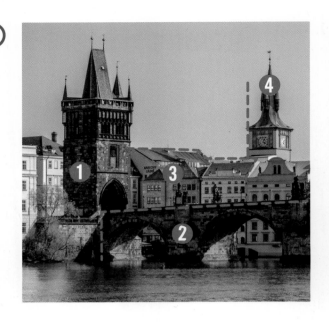

① 뾰족한 첨탑의 형태와 기울기를 관찰한 후 그려 주세요.

② 다리의 기울기가 수평보다 약간 기울어 있음을 생각하면서 스케치합니다.

③ 첨탑 우측의 집들을 그려 주세요.

④ 우측 상단의 멀리 있는 첨탑과 집을 그려 줍니다.

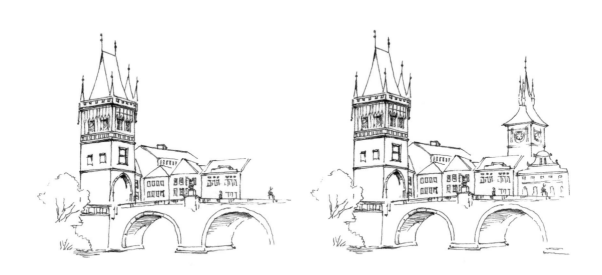

⑤ 첨탑의 음영을 고려하여 밝은색부터 어두운색 순서로 칠합니다.
좌측의 나무도 색을 칠해 주세요.

첨탑 지붕: 인단트론 블루+인디고
　　　　 인디고+세피아
첨탑 벽: 옐로 오커
　　　　 번트시엔나+컴포즈 바이올렛(소량)
　　　　 레드 브라운(소량)+반다이크 브라운(소량)
나무: 비리디언+세룰리안블루(소량)
　　　세룰리안블루+컴포즈 바이올렛

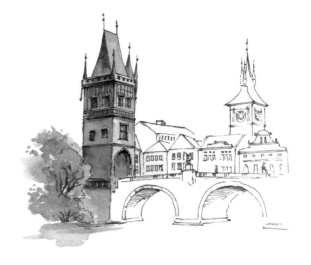

⑥ 카를교 그늘진 부분의 음영을 강조하여 색을 칠한 후 물감과
 물의 양을 넉넉히 조절하여 강물에 비친 물그림자 색을 칠해
 주세요.

다리: 로 시엔나
 옐로 오커+번트시엔나(소량)
 번트시엔나+컴포즈 바이올렛
 인디고
 인디고+세피아
강물: 인단트론 블루
 코발트블루
 번트시엔나+컴포즈 바이올렛
 인디고

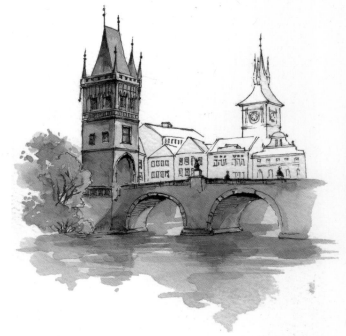

⑦ 우측의 집과 멀리 보이는 첨탑을 칠해 주세요. 큰 첨탑 옆 좌
 측면이 그림의 구도상 허전하여 집을 추가해 세필로 그려 보
 았습니다.

지붕: 레드 오렌지 벽: 옐로 오커
 퍼머넌트 레드 번트시엔나
 로 시엔나 컴포즈 바이올렛
작은 첨탑: 세룰리안블루
 옐로 오커
 인디고

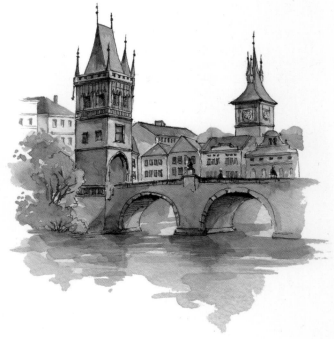

⑧ 하늘 부분에 갈매기를 펜으로 그려 준 후 물 칠을 하고 구름 모양을 자유롭게
표현하며 색칠해 보세요.(확대 그림입니다.)

하늘: 세룰리안블루(소량)
　　　코발트블루

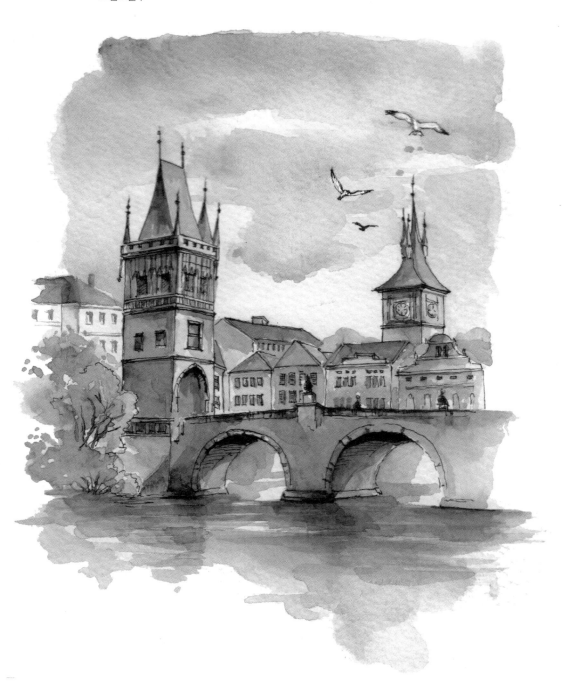

산토리니 이아 마을

푸른 대문이 특징인 흰색의 집들과 교회
당, 다닥다닥 붙어 있는 미로 같은 골목
과 계단들로 형성된 아름다운 지중해
섬 산토리니 풍경을 그려 봅시다.

Beautiful Oia town on Santorini island

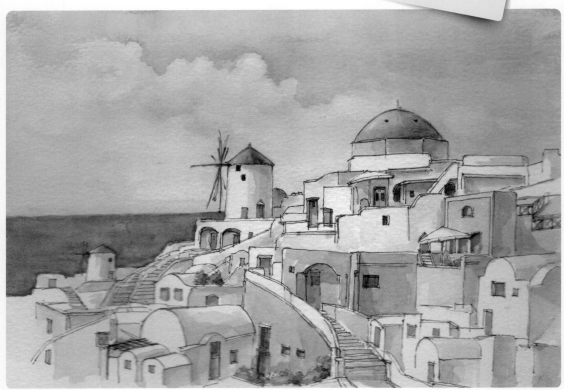

※ 사진에서 하단의 국기는
삭제하고 스케치합니다.

① 우측에 자리한 가장 잘 보이는 커다란 돔 모
양의 지붕 건물 예배당을 스케치해 주세요.

② 사진 속 복잡한 건물을 4등분으로 나눠 순
서대로 스케치해 보세요. 보이지 않는 투시
선을 생각하며 가까울수록 좀 더 크게 스케
치해 주세요.

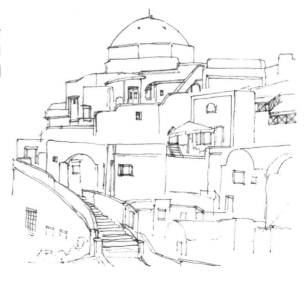

③ 마을에서 예배당으로 향하는 좌측의 계단과 집, 카페들, 풍차도 그려 줍니다.

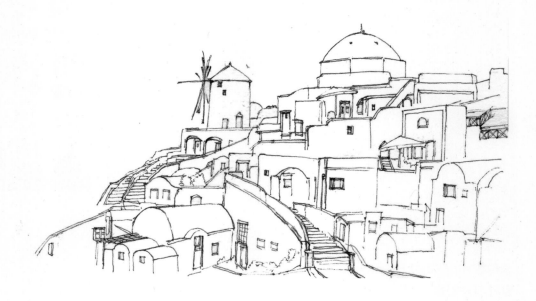

④ 시점이 가장 멀리 보이는 풍차와 집은 원근감을 살려 작게 그려 줍니다.

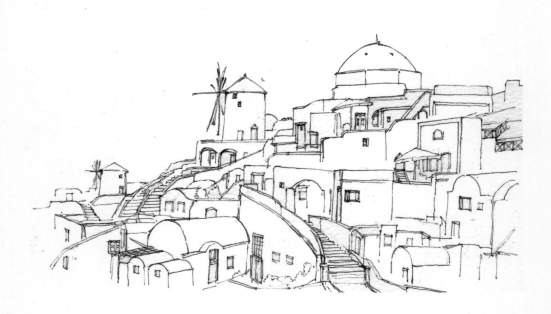

⑤ 둥근 돔 모양의 예배당과 건물 담벼락, 우측 중앙의 카페를 칠해 주세요.

✏️ 팔레트에 물의 양을 넉넉히 조절하고 물감은 소량 사용해 채색의 느낌을 투명하게
 표현해 보세요.

돔 모양 건물: 옐로 오커
 로 엄버+번트시엔나
흰 담벼락: 인단트론 블루+컴포즈 바이올렛(소량)
중앙 카페: 퍼머넌트 마젠타+옐로 오커(소량)

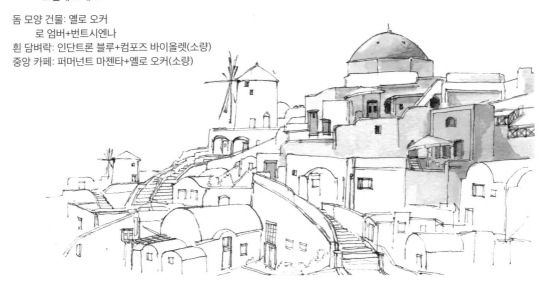

⑥ 우측 하단의 계단과 흰색의 집들도 칠해 주세요.

녹색 건물: 올리브그린+ 옐로 오커(소량)
집 대문: 세룰리안블루
계단 담벼락: 옐로 오커
 로 엄버
흰 건물: 인단트론 블루+컴포즈 바이올렛(소량)

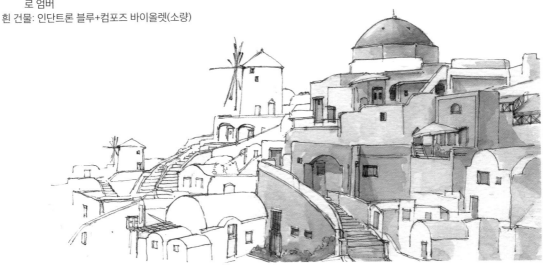

⑦ 중앙의 풍차와 흰색의 집들과 계단, 좌측 하단의 작은 풍차와 집도 소량의 물감을 사용해 투명한
느낌으로 칠해 주세요.

풍차 지붕: 번트 엄버
 반다이크 브라운
흰 건물: 인단트론 블루+번트 엄버(소량)

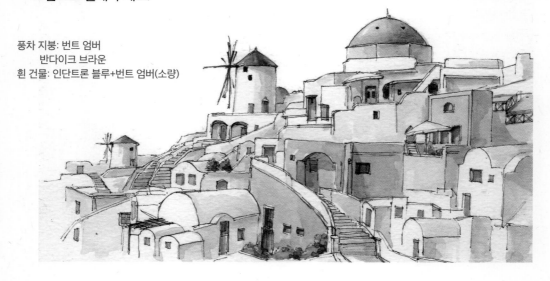

⑧ 바다와 하늘 부분에 붓으로 물 칠을 넉넉히 한 후 색을 칠해 완성합니다.

바다: 코발트블루+프탈로시아닌 블루(소량)+퍼머넌트 마젠타(극소량)
하늘: 세룰리안블루

🖌 하늘에 색을 칠할 때 물감의 양을 넉넉히 섞어
두고 붓칠은 한 번에 끝내야 얼룩이 지는 것을
방지할 수 있습니다.

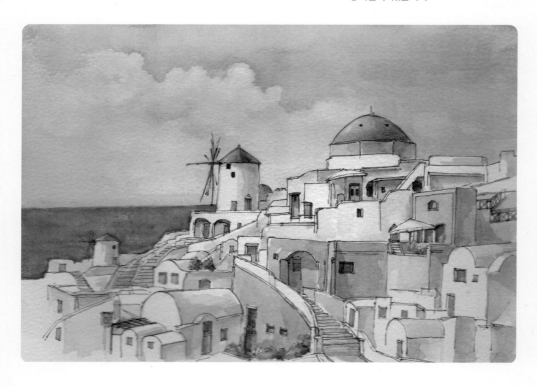

하루 한 그림

오늘은 어반스케치

펜 드로잉부터 수채화까지

김미경 지음 ｜ 17,000원

하루 한 그림

오늘은 오일파스텔

오롯이 나를 위한 조용한 시간!

김지은 지음 ｜ 15,000원

하루 한 그림

오늘은 캔버스 위의 아크릴화

멋진 화가가 된 듯한 느낌

김지은 지음 ｜ 14,000원

하루 한 그림

오늘은 오일파스텔 고급편

동물이 있는 풍경

김지은 지음 ｜ 17,000원

드로잉 샤론의
어반 스케치 고급편

초판 발행 2025년 5월 15일

지은이 드로잉 샤론(김미경)
펴낸이 이강실
펴낸곳 도서출판 큰그림
등 록 제2018-000090호
주 소 서울시 마포구 양화로 133 서교타워 1703호
전 화 02-849-5069
팩 스 02-6004-5970
이메일 big_picture_41@naver.com

교정교열 김선미
디 자 인 예다움
인쇄와 제본 미래피앤피

가격 20,000원
ISBN 979-11-90976-34-3 (13650)